きょうまちや

きょうまちや

京町家 住一晚

千元入住京都老屋民宿

陳淑玲、游琁如——著

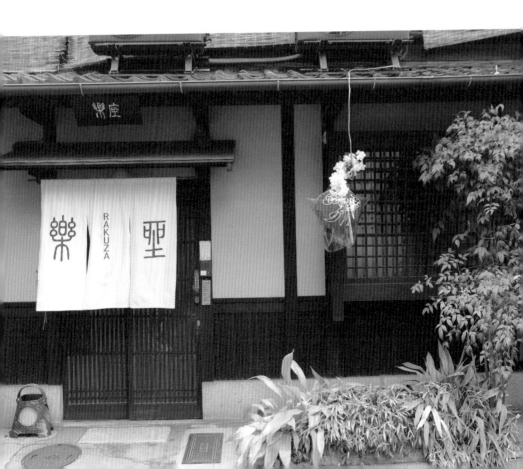

留宿京都，
細品古都的豐饒內涵

　　從事這個工作以來，常常會遇到要我推薦京都必去景點的狀況，雖然不敢以專家自居，但我都會問問對方是否去過京都，旅行著重的是什麼？爾後才加以建議。在京都遇到台灣旅人或是平常跟媒體人見面時，也不禁會想問問大家去了哪些地方，因為京都就是這樣一個富有內涵、層次多元，讓每個人都能獲得所需的城市。

　　認識淑玲和琁如多年，越跟他們兩人相處，就越為了他們兩個人能讓純真與專業並存而感到驚喜，他們可以很童心地用不同角度看世界，我相信那就是他們的作品總能呈現不同角度，也是他們的文章總帶著溫度、熱誠的緣故。他們也可以很專業地開發專題，所以作品內容不只完備，還能不失趣味。私底下他們也是活力十足地去發掘生活中每個新鮮的人事物，我常常懷疑他們的體力究竟來自哪裡？

　　所以在關於京都的旅遊資訊已氾濫的現今，他們選擇邀請大家留宿京都，留宿在不同型式的京都京町家中。一本好書、一個好的旅程都需要用身心靈去感受體會。希望大家能夠透過此書讓心沉澱，並回歸到最自我的時間，慢慢品嘗、詮釋京都的豐饒內涵和可堪細嚼的美好。

京都觀光會議局台灣事務所代表　鍾芝曄　

京都，躍然紙上

早已去到厭煩的京都旅行，還能有什麼新發現，甚至扣人心弦到想立刻再訪？

琁如與玲玲這兩位擁有旅遊記者魂的人做到了，他們偏執地追尋隱身京町家裡的青年旅館，探究其中故事，京町家特有的氣質與湮沒在時光中的歷史，在他們筆下，成為一個個或暖心或充滿趣味的小故事，讀著一篇又一篇的文章，只覺得有一個截然不同的京都躍然紙上。接著，又是開電腦、訂機票的時候了。

鏡週刊副總編輯　林亦君

旅人的浪漫故事，
一起感動吧！

說實在，很難簡單用一句話形容琁如，因為她時而像對無數事情都充滿好奇的孩子，有時又像情感豐沛的詩人。她細膩感性，對於人事物總是有一般人看不到也想不到的感觸。

她熱愛旅遊，探索未知的故事，品嘗歷史給予的感動，感受時代所留下來的故事，細細咀嚼後寫成一篇又一篇的文章。

跟著琁如的文章一起旅遊吧。

歌手／演員　卓文萱

深深愛上京町老屋的美好

那年在澳洲浪遊時，因為臨時決定要去雪梨跨年，太隨性的結果就是人到了現場才發現根本沒房可住，輾轉訂到的旅店在城之外。我到達住宿地時才發現，那是一個龍蛇混雜的小民宿，房東整天幾乎是酒醉狀態，而我的房間（或說床）在地下室，室友2女3男。那是第一次我踏入青年旅館的花花世界。

後來，我跟整天穿著有破洞內褲的男生室友變成了好朋友，後來後來我還造訪了女生室友在澳洲酒莊的家。自此，深深愛上青年旅館隨性自在與美好而無法自拔。

而京都的青年旅館又是一種加分的堆疊，第一次入住「金魚家」後展開的精彩老屋旅程，真的讓我大開眼界，京都這座看似優雅自律到近乎有距離的城市，竟然有著一晚不到千元台幣且已經被列為文化財的建築可住、竟然可以有這麼多不是京都出身卻願意到此定居的人們來這裡展開人生的新故事，甚至，只要旅人願意，主人們也都超級願意分享著京町家的美好與迷人，以及他們愛的京都模樣，京町家是最京都的京都、京町家主人一定這樣認為著。

願，僅以這本訴說著京町家老屋的故事集，帶著正在閱讀的你展開另一種愛京都的模樣，去聽聽故事也呼吸老文化。下次換你來說京都老屋的事兒給我們聽，好嗎？

陳淑玲

尋找一種新舊交融的感動

　　對旅店的執著，不是因為京都才開始的。幾年前我經營過青年旅館，當時我整理台北市中心一間 60 多歲的「中年老宅」，在有限的空間裡，強調舊時氣氛及場景的布置，打造出一晚只要 600 元台幣上下的青年旅館。

　　那是一個獨棟老宅，屋前有小院子。迷幻又獨立的氣氛，被洗石子、老窗框、老玻璃包圍，居住於其中的人相對老宅，全是年輕的。來往的是各國畫家、香水師、咖啡家；有人愛上那棟老宅青年旅館，跑去日本也複製了一間。而那一場複製，才是我愛上京都老宅旅店的開始。

　　在陌生的城市尋找旅店，是一種衝動。每次拜訪京都，我總是要在網路上看超過 50 間旅店，才能決定。每一間忍痛割捨掉的，都是好美好美的老宅。幾年來，往返京都多次，每次都住老宅旅店，經過來回反覆確認，才終於從上百間名單中選出 20 間京都老宅旅店。

　　我想，世界上應該很少有一個地方像京都，旅行的花費不高，也能住進被登錄為有形文化財的旅店裡頭。即便窮得只吃得起泡麵，也能在舊時古典住宅與人談天說地。在每一場老房子的光影間，尋找一種新舊交融的感動。我想，這就是屬於京町家旅店的魅力吧！

目錄 CONTENTS

※本書所提供的店家資訊，皆為採訪時的資料，實際
　資料以民宿、店家提供為準。

說說那些
讓人喜愛的京町家

老派優雅到底成為顯學，這就是京町家的魅力

要說千年古都裡，最執著的居民，京町家（きょうまちや）絕對位居前幾名，這些每棟約莫百年歲數的老宅，靜靜地佇立在京都的井字型的規劃街道間，時光與歷史背景造就京都人有如風雅般的城市氣質，當然這股優雅也在京町家裡展露無遺，傳統智慧融入於建築結構中，小巧地、隱隱地對應著「平安京」，對應整座城市的美好。

別消失啊！京町家

西元 794 那年，日本桓武天皇遷都平安京，至 1868 年遷都東京都為止，這悠悠千年以來的首都地位，造就京都常年歷史累積的能量，也成就京都風雅且貴氣的由來。延續首都的這般氣質，京都的祭典、歷史古蹟也處處呈現著豐富的歷史韻味，當然常民建築也不例外。

而以京都市對這些老屋做的定義：「興建於 1950 年以前，按照傳統木造軸組構法修築的家屋，稱之為『京町家』。」整體來說，京町家是一種「商住合一」的住宅樣式，基本上有兩層樓，1 樓前半部作為商業使用，後半部與 2 樓則為居民起居。有一種民間說法是，當時課稅均以建築寬度當作課稅標準，京都人便聰明地把立面蓋窄降低稅金，後面則是長長的屋內延伸，造就現在京町家又被稱為「鰻魚的寢床」的由來。

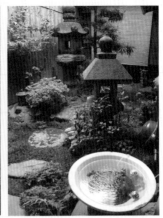

　而京都市在 2010 年 8 月曾做過大規模的調查，發現當時市內共有 47735 棟京町家建築，可惜的是，許多京町家因為已有百年歷史、老舊與維修不易問題難解決，目前每年正以千棟的速度在快速消失著。為了不讓這些屬於過往的京都榮耀流失，來自於日本各地與京都當地人開始了老屋整建計畫，旨在修復並保存京町家原始風貌，盡可能地沿用原始建材、維持京町家古老而優良的結構，修築完畢後，再開啟老宅第二次的生命，對外營業。

　於是旅人可以在這些古味盎然的老屋裡逛遊、吃著和菓子或喝杯咖啡；更有一群人將老町家整頓後，成為能夠住上一晚的旅店，讓旅人能夠以一日主人的身份在京都有個家，用一天的時間好好在京町家內打滾、耍賴，與汲取老屋子的歷史養分，也得以在一宿的時間，發現京町家的巧妙構造與古人智慧，並且驚喜連連。

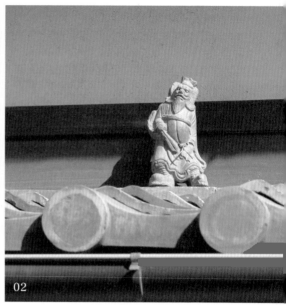

入住京町家該要知道的結構

百年的智慧沒有流失，保留下的京町家結構至今都有它的道理，循著這樣的紋理與細節，讓後人可以一窺百年來京都人的生活智慧，由窗的構造來隱藏與窺看；由坪庭引入滿室光線並品味四季……這一切都歷久而彌新啊！

01 出格子

這是京町家最明顯的表徵，利用格子間隙讓外面看不見裡頭，裡面卻能清晰地就著光看清外面的客人動態，同時也能讓空氣流通著的巧妙設計。

02 鍾馗さん

從中國民間故事傳流而來，京町家 1 樓的屋簷大多會「站著鍾馗」，神情威武地震守著京町家，用以除魔驅邪、遠離疾病。

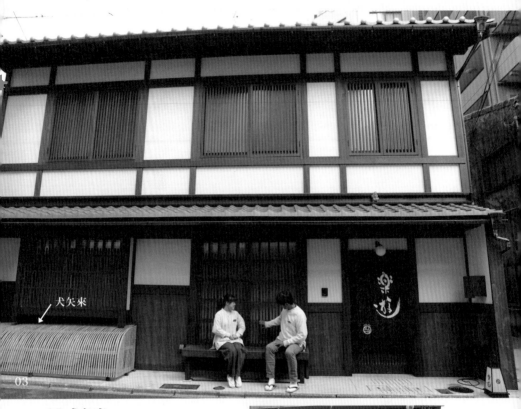

03 犬矢來

已經越來越少見的結構，1 樓外
牆與地板之間曲線弧度優雅的構
造，一說是避免雨水低落後反
彈、另一說則是為了避免沾染馬
匹奔馳過飛濺起的泥土。

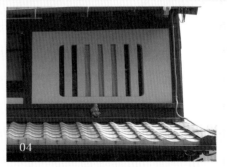

04 蟲籠窗

縱向格子彷彿蟲籠的 2 樓對外窗戶，大多是以石灰材質建成，出現於
古老一點「廚子二階」的町屋之中，通風與採光相當良好。

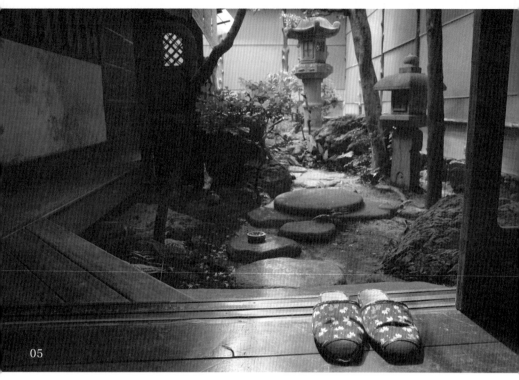

05

05 坪庭

京町家室內最有看頭的，要數一定會有的坪庭（室內庭院），約莫 1 坪大小空間裡，是最重要採光與通風的來源，基本上會有的設置有大基石、石燈籠、長青樹、手水等。

06 台所火袋構造

台所就是廚房，進入室內最直接看見的特色空間，室內廚房高而通透直達屋頂，為了防煙、防火的考量而設，同時也能吸取房間熱氣、並引入光線。

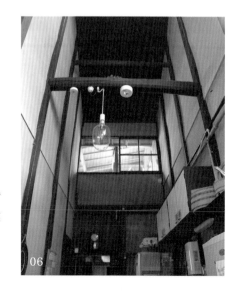

06

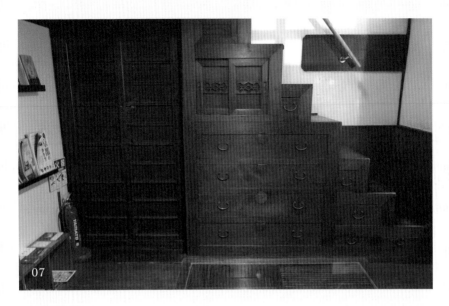

07 箱階段

大約為江戶時期建築的京町家才有的特色，利用可抽取箱子組成的樓梯，是舊式生活智慧的表現，至今保存下來的大多還能使用。

 京町家好可怕

1. 房子舊舊的
2. 房間沒有鎖，會擔心有人闖進來
3. 隔音不好
4. 晚上很難找到，因為都藏在巷子或小路裡
5. 外面洗手台的水很冷

 京町家也好迷人

1. 房子舊舊的又怎樣，老派優雅到成為顯學才是重點
2. 每間屋子都有很多意想不到的歷史故事
3. 房子的建築細節很美，每間都可以欣賞很久很久
4. 老闆都是京都通，知道很多京都巷弄祕密
5. 超便宜就可以住進有形文化財（日本文化財產）

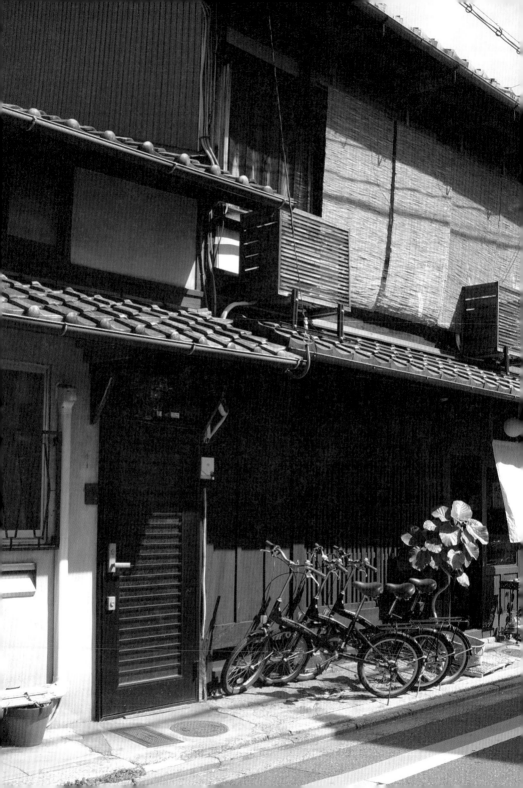

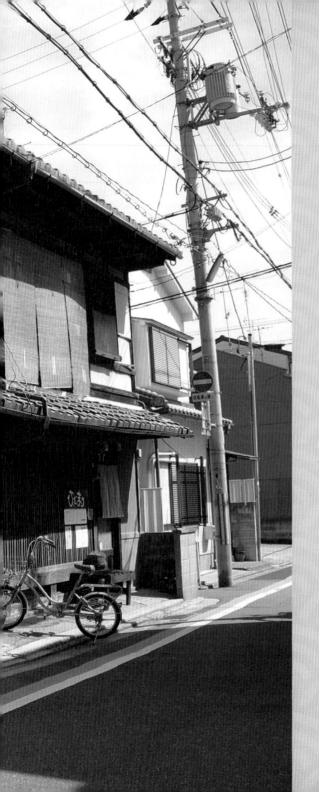

| Part 1 |

上京區

かみぎょうく

- 金魚家
- 木音
- 京都西陣 糸屋
- 山中油店

金魚家
Kingyoya

愛上京都町家老屋時那一秒的香氣，

我至今還記得⋯⋯

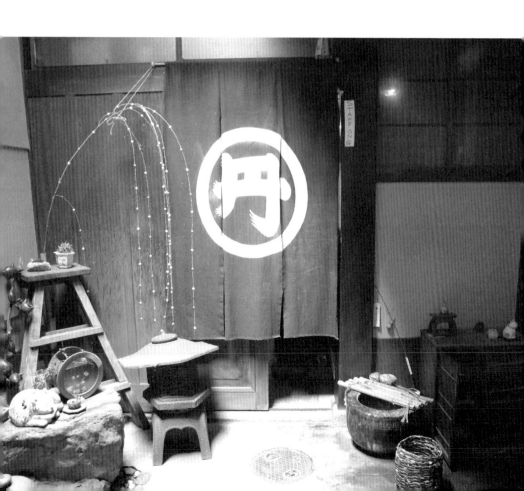

那是一個悠悠然然的午後，我在西陣地區的巷子裡愉快的迷路著，那時候，西陣地帶還不那麼流行，我故意選了個秋日時光，造訪西陣。小路蜿蜒，騎著自行車緩緩漫遊著，小巷寧靜、空氣彷彿停滯，

自行車微微的輪轉聲音都顯得高調，連時而穿梭經過我們的媽媽，都彷彿聞得到她菜籃上的蔬果香氣那般的清澈。

與京町家的初相見

在穿過一條又一條的小巷子後，遠遠地瞧見一方小店門前，安安靜靜地佇立在極小的巷子間；深褐色的木格窗櫺前，赭紅色小巧的金魚高掛在門上，沒有多餘綴飾與招牌，也沒有傳統暖簾的飄逸，但卻讓人能安安心心地知道，今晚的住宿地──「金魚家」到了。

下午 4 點，是悠哉的午睡時間，也是金魚家可以 Check in 的時間，我輕輕拉開了木門，老木頭微微地咯咯作響，在踏入金魚家後，才發現歡迎著旅人的暖簾原來正在屋內等著我，上面寫著大大的「円」字。可愛老闆娘從暖簾後面探出頭來，暖暖地道了一聲「こんにちは」（你好），這是我第一次踏入的京町家，已經是超過 100 歲的老房子，用來紀念初次與京町家相遇，老得剛剛好。

 最喜歡的小事物

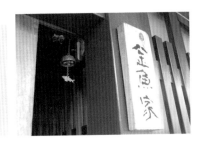

- 蒐集屋內的金魚到底有幾隻，超療癒
- 漂亮馬賽克小水槽，刷牙會特別乾淨（誤～）
- 當然還要吃超美味京早餐（以京都口味及當地食材烹調的日式早餐）與交朋友、練日文

用美好回憶醞釀成的百年旅店

「京都是一個非常黏人的地方，很多京都的特色都是獨一無二的，而像這樣的京町家老屋更是京都最特有的建築，能在充滿歷史文化的地方開一間屬於自己想要的 Guesthouse，並讓住宿過的旅人都能夠被黏住，進而有美好的回憶，是我們兩個都非常喜歡的事情！」笑著的時候會漾起有著蘋果肌一樣迷人弧度的老闆娘林由美子，這樣說起他們的故事。

來自奈良的林由美子與出身於京都的丈夫野村先生在外面世界闖蕩後，一起回到京都，憑藉著年輕時候在京都 Guesthouse 工作時的美好記憶，共同決定開設這間京町家的老屋青年旅館。「我們喜歡西陣地區的安靜，這棟房子已經有超過 100 歲的年紀，我們希望可以在不打擾房子的狀態之下，將老房子的美麗完整表現出來。」所以在接下這棟房子後，簡單改造與打理，留下京町家屋子獨特的部份，並融入了「溫暖與可愛」的元素後，取自極具象徵日本精神的「金魚」為名，張開雙手迎接來自世界各地的旅人們。

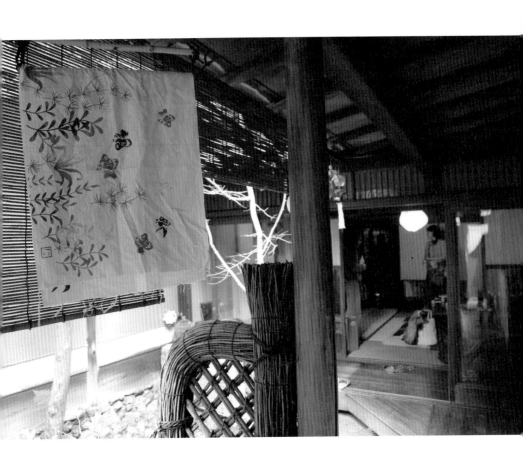

於是，漫遊在金魚家的各處，都能瞧見主人的用心妝點，入口櫃台上，小巧古意的小櫃子裡，時不時冒出幾隻可愛的紅色金魚玩偶。踏入屋內時一定會停下腳步的，就屬真的有飼養著幾尾金魚的小魚缸，打水器咕嚕咕嚕地轉動著，金魚們在水裡搖頭晃腦的游來游去，似乎歡迎著每個入門遊人光臨。

交誼大廳應該是整個金魚家的重心，「春天、夏天時，這裡的榻榻米與迎入的涼風，搭配庭院的綠意，是最讓人放鬆的場域。到了冷冷的冬天，我們會換上日式的暖被桌，像一般日本傳統家庭一樣，讓旅客們都能窩在暖暖的

被窩桌子上，一起交流、一起聊天，來自世界各地的想法與旅行方式、經驗，都在這個小客廳激盪出來，這也是我們覺得開了這樣的 Guesthouse 後，最讓人喜歡與感動的地方。」由美子小姐說著這些想法時，臉上的淺淺微笑沒有停止過。

探尋舊時代的生活軌跡

保留百年老町家的舊建築體結構，屋外的木格窗是舊時故意不讓外面看進室內的聰明設計，而廚房高挑屋頂的火袋空間也是町家痕跡的重要代表；屋子中央有著一方庭院的綠影綠意及石燈籠，潺潺竹片流水而下，微濕的石板代表著歡迎光臨的主人心意；抬起頭來，天花板上留著老杉木，隱隱透露著屋子的年紀，同時也象徵著對舊時代美好的致敬。

「中間的坪庭，是老子的智慧，中間開口的用意，就能讓整個屋子迎來光亮，而讓屋子明亮且充滿活力。」順著她指著的方向，我在緣廊上坐了下來，比一般京町家稍寬廣的緣廊，是金魚家另一個受歡

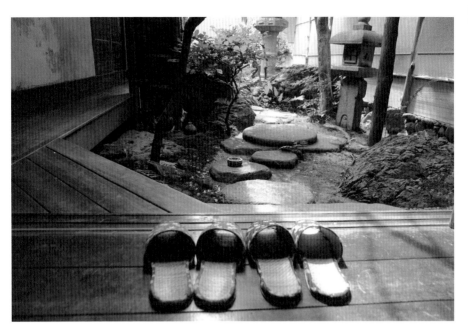

迎的地方，小小的庭院內，有著兩具石燈籠，翠綠鮮苔與綠意樹葉點綴，我想，秋天時迎來的紅葉必定也是萬分迷人的吧。

在金魚家裡，有著一起分享房間的 Share room，也有另一種我入住的個室，不大的房間空間裡，透著戶外曬進來的暖暖陽光，玻璃窗在木質窗框上，就著暖陽隱約透著老玻璃才會有的不規則痕跡，在榻榻米上倒映出好看的方格影樣，而窗外就是中庭庭院的綠意盎然，讓人即使只是安坐在房內都能享受一方閒情。

老屋芳香令人沉醉不已

一夜好眠後，我在空氣中飄散著一抹烤魚的香氣中醒來，在京都清晨微涼的空氣裡張開雙眼，榻榻米上留有臥榻一夜的餘溫，翻起身時，戶外的綠影映入眼簾，微風輕輕吹拂讓樹葉微微晃動著，一旁石燈籠灰模色就著晨光，是暖心的色溫，我想，就是在那一秒，我愛上了京都老町家。或許是早晨空氣間那抹烤魚的陣陣香氣，從老屋的縫隙間飄散了進來，自此之後，京町家老屋的印象就與美好畫上了等號。在許多許多年後的今日，我都還依稀記得，那個空氣微涼的清晨，愛上京町屋那一刻的芬芳香氣。

DATA

🏠 京都市上京區歡喜町243

📞 075-411-1128（從台灣撥打須加日
本國際區碼+81-75-電話號碼）

🕐 Check in 16：00～21：00
Check out 08：00～11：00

💬 日文、英文

🖥 kingyoya-kyoto.com

💲 純住宿2,700円起、含京早餐加700円

自言自語小提醒

・浴室與廁所共用，使用浴缸
要另外收費

・老屋隔音本來就沒很好，大
家一起自愛吧

・因為很熱門，最好提前4個月
訂房

木音

Tonari

這兒剛好是間可以聽見木頭聲音、聞見木頭香氣的房子。
踩踏在裡面,聆聽小小聲地房子聲音,讓感到人安心。

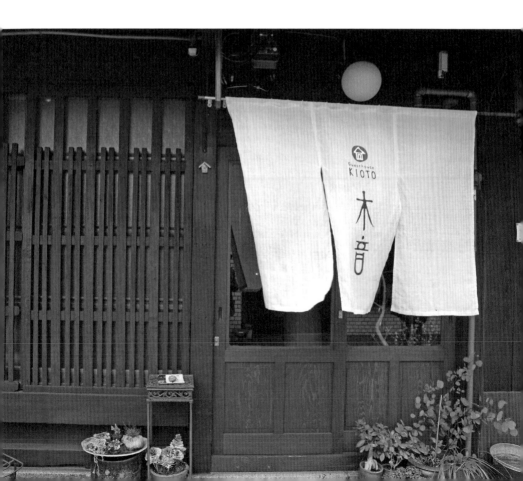

來到京都好多次了，但從未走進過「木音」。身處上京區的老屋子，暖簾上的字體有點洋派風格，幾次經過，我都曾在屋外想像裡頭的模樣，幻想這是間安安靜靜，帶有優雅氣質的小旅店。

攜手改造，延續傳統町家格局

老闆Nari和老闆娘Chee在宮古島認識，當時Nari是旅店的員工，Chee以客人身份到訪，兩人相戀而後結婚。「原本是想在宮古島開民宿的啊，可是Chee不想離開京都，所以我就過來了。」Nari笑談這段在京都落地生根的原因，說這根本是嫁雞隨雞、嫁狗隨狗的選擇，兩人都對民宿很有興趣，也喜歡老屋子，也因為如此，小旅店「木音」誕生了。

兩人決定在京都開民宿後，找遍了全京都當時的老屋，直到遇見現在的房子。85年的町家原本是間商店，兩層樓的中二階房子。最初接手的時候，內部房間是簡單的隔間，「房東說我們可以依照自己方式改動格局，所以我們就動手改了。」兩人的共識相同，改動房子並非重新添加現代生活感，而是想回到傳統模樣。

Nari和Chee於是著手將房子「復原」，把覆蓋在地面的木板拆開、牆面重新上漆，改造過程中，Chee還找來油漆工的父親支援。「爸爸本來根本不知道民宿是什麼，現在知道了。」講起這段與父親一同動手改造房子的過去，Chee笑得很開心。

 最喜歡的小事物

· 附近街道很安靜
· 單人床位好大好舒服
· 老闆和老闆娘很溫暖

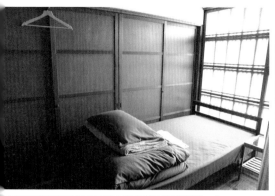
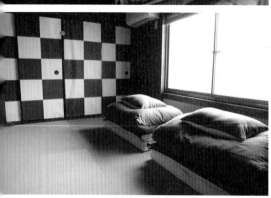

　　屋子完成了，從外觀看起來非常的古典日式，卻掛上了 Chee 自己設計的洋風感暖簾，上頭乾乾淨淨，寫下「木音」二字，這是取日文讀音的 KIOTO 諧音，漢字寫為「木音」。這兒剛好也是間可以聽見木頭聲音、聞見木頭香氣的房子。踩踏在房子裡面，聆聽小小聲地房子聲音，讓人感到安心。

在手作感十足的古民宿，譜出美好戀曲

　　穿過傳統的和室通之庭，Chee 展示給我看她最喜歡，也最有巧思的多人房型空間。使用全木釘製的床鋪，是一般現成上下鋪的兩倍寬，非常扎實穩固，床側還有櫃子和小桌子可以使用，住進其中，就像窩進一間完整的單人房，我鑽進床鋪裡面，躺臥在其中，倍感舒適溫馨。

　　不知道為什麼，這裡給我的感覺總不像京都，反倒有點像是沖繩或北海道那系列手作感十足的小旅店，那種在寬廣地域的房子，資源

比起城市少，因此屋內常見屋主親手打理的家具飾品。木音雖然在資源稠密的京都市區，卻也有同樣的氣氛。

京都的氣質則鑲在外觀和交誼空間，房間裡面積累的是濃厚的人情味和樸實感，住在裡頭，有種無拘無束的自在氣氛。我忍不住在房間裡待了好久好久，在床上試躺、試坐，又站起來量量高度，直到Chee叫我出去喝茶，才終於捨得走出來。

坐在木音的交誼空間裡，我看見牆上有沖繩的樂器「三味線」，這才知道原來Nari也是樂器好手，只要有客人願意共享，就能來一曲沖繩民謠，與客人一邊唱和聊天，一起感受京都。這種對於土地不斷累積情感的民宿，真的充滿驚喜啊！我忍不住這樣想。

我又問兩人，經營民宿，最美好的事情是什麼呢？Nari與Chee相視而笑，「看見客人跟我們一樣墜入愛河啊！」原來也有客人入住木音而相識相戀，到現在經常回訪住宿，這段在民宿譜出的美好戀曲，透過兩人的溫暖，繼續傳達給旅客。

那麼，經營民宿有遇過什麼困難嗎？這回兩人想了好久好久，眼神誠懇的跟我抱歉，「真是不好意思，實在想不出有什麼困難，因為真的是很美好又幸福的工作啊！」一說完，兩人又相互微笑起來。

DATA

🏠 京都市上京區溝前町100
📞 075-366-3780
🕐 Check in 16：00～21：00
　　Check out 10：30
💬 日文、英文
🖥 kioto-kyoto.com
💲 單人床位2,700円起 （未稅）

 自言自語小提醒

・很受歡迎要提早預約
・住多人房要戴耳塞喔！

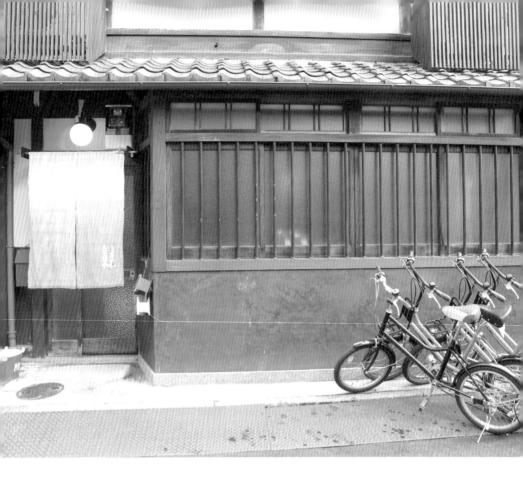

Guesthouse

京都西陣 系屋
Guesthouse ITOYA

一開始還讓人怕怕的，到後來，

發現小林先生用他特有的溫柔在對待著、歡迎著每位旅人……

穿過京都小巷、走入西陣地區，在古老的紡織時代裡，這裡是一戶戶紡織工作室，過去家家戶戶傳來的是紡織機的聲音。時光荏苒而過，現在這西陣地區，成了京都走逛時的文青散步小區，一間間帶著小時尚、有著自我態度的小鋪進駐，在老房子裡大顯身手，新點子與舊屋子碰撞，成了西陣地區最迷人的風景，「京都西陣 系屋 Guest house」也是。

為老屋停下腳步，系屋 1 號店誕生

走訪系屋是一次驚喜不斷的體驗，小小的巷弄裡，突然出現時尚有型的男子迎面而來，臉上微鬍渣、燙得筆直的襯衫、脖子環繞著一條質地上好的圍巾，下身的紅褲子與犀利的眼光投注著我，「我是小林先生、老闆、新潟人！」他這樣自我介紹著，相較於因為長期旅行而顯得風塵僕僕的我來說，他的一身優雅與時尚，像是另外一個世界走出來的人一樣，我只記得見面那時，冬天老屋裡的冷氣撲來，小林先生把系屋的木門大打開，太陽的暖溫度就從門口竄進了屋內，裡面是一棟老老的屋子吶！我這樣感受著。

出生新潟、在東京讀書，因為愛上京都而來到古都，學的是建築設計，卻在 Guesthouse 這個領域停下腳步，這是小林先生給自己的驚喜禮物。為此，他花了一年時間走訪世界各地的 Guesthouse

最喜歡的小事物

- 黑板上，可愛的字寫著每週的京都市集資訊，超貼心
- 多時候都有可通中文的台灣打工度假小幫手，溝通很方便
- 客廳旁的書櫃有推理小說可以看，用來度過悠哉的下午剛剛好

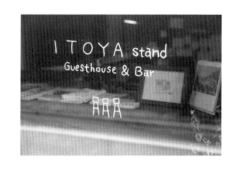

（Hostel）；2011那年「系屋1號店」誕生，過去是85年織品老屋，在小林先生巧手改裝之下，維持著古意卻又舒適的Guesthouse開張迎接各地遊客。

過去周遊各國的經驗，讓小林先生有了獨特的想法，在打工換宿剛開始流行的時候，系屋1號店便歡迎旅人前來工作換宿，這一交流，更交流出了另一段浪漫故事。來自台灣的女孩Pawky是系屋1號店的打工換宿者，到後來，更與小林先生相戀而結婚，這段美好姻緣讓系屋的經營有了新面貌。

建築出身的小林先生融入自己的設計概念、加上老婆Pawky天馬行空的創意發想，於是「系屋2號店」於2014年再度展開新的一頁，入門接待處以時尚的吧台翻新老町家的面貌，讓人驚艷極了，再往內走，小客廳旁一整排的書櫃，有著許多來自台灣的中文書籍，更甚至，加入了Pawky最喜歡的推理小說。我更喜歡的，是他們用可愛手寫體，在小黑板上一個一個寫下的京都市集資訊，像是早就知道大家想問什

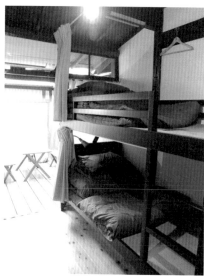

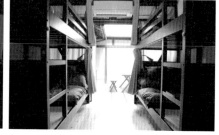

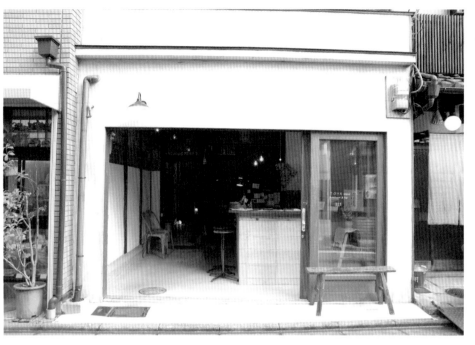

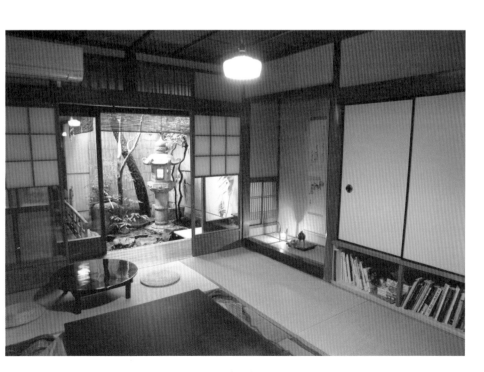

麼一樣，在哪兒、去哪裡都寫好了，甚至連天氣也都貼心附註，沒有語言的隔閡，還能夠使用中文諮詢，簡直像是一間小型的京都觀光資訊寶庫。

聽，庭院那顆覆滿青苔石頭的故事

老屋，傳承著西陣地區的織品歷史，保留著長型俗稱「鰻魚的睡床」的狹長空間以及老屋店鋪的原型，甚至舊時的石燈籠也好好留下了。小林先生說，他原本只是單純想保留老屋樣貌，「記得 1 號店開幕沒多久，有一對 60 多歲的老太太前來入住，這對 Guesthouse 來說是新鮮年紀的客人，當然我也格外注意她們。經過聊天後才發現，原來這對姐妹竟然就是出生在這間房子最早的主人，小學前的歲月都是在這裡度過的。」於是小林先生帶著他們在屋內走走，兩位老太太亮著眼睛興奮地看著，最後指著庭院的石頭說著，小時候那塊石頭上還長滿青苔呢！當小林先生跟我分享著這個動人故事的時候，眼鏡後面，他的眼閃著一絲的光芒，回憶中的他顯得溫柔，我想，老太太的故事會再持續，感動也會跟著這老屋子的發揚而一直一直傳承。

那天晚上，我入住有小庭院景的雙人個室部屋，夜晚的西陣地區早早就一片寧靜，我們在不遠的超級市場買了生的頂級和牛，在 85 年老屋裡保留下來的火袋（廚房），煮著老闆小林先生準備給客人、來自家鄉新潟的好吃稻米，搭配簡單料理的和牛與京都蔬菜，小客廳裡

安安靜靜地，但我吃的卻是超美味的京都頂級食材；而走過老屋地板嘎然作響的聲音，竟然成了我在系屋裡頭，偶爾想起來也覺得滿足的回憶。

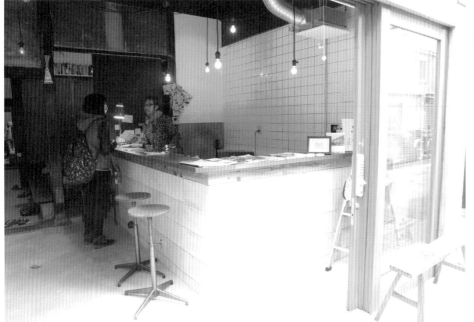

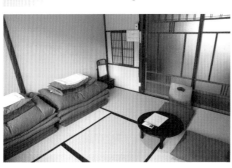

DATA

🏠 京都市上京區淨福寺通五辻下る有馬町
202番地

📞 075-441-0078

🕐 Check in 16：00～21：00
Check out 08：00～11：00

💬 日文、中文、英文

💻 kyoto-itoya.com

💲 女生宿舍或混合宿舍房1床2,500円（連
住3晚以上1晚2,300円）、和式2人房
5,000円起

自言自語小提醒

・小林先生不笑的時候看起來
有點可怕～不過應該是個好
人啦！

・距離市區比較遠，要出門的
時候就一次出去玩到底吧！

山中油店

Yamanaka Aburaten Machiya Guesthouse

恍惚間，還聽見女御與更衣在笑著、鬧著的聲音⋯⋯

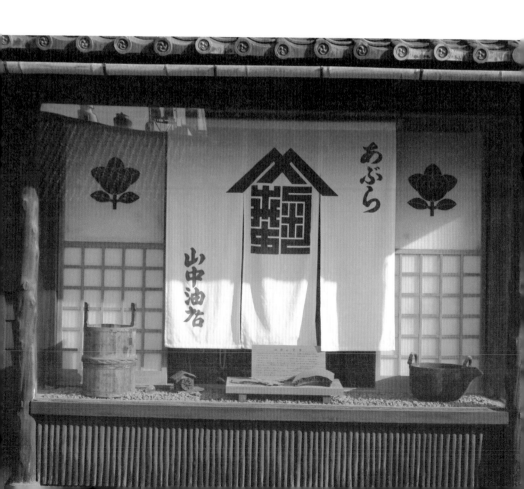

 最喜歡的小事物

- 充滿歷史舞台感的地區,連住在
 裡面都覺得很高雅起來
- 住宿地方在2樓,跟一般町家不
 同,較有私密感

《源氏物語》是這樣開頭的「いづれの御時にか、女御、更衣あまたさぶらひたまひける」(在那個皇朝時代,宮內充滿了漂亮的女御、更衣……),我忍不住想像著,在那個平安年代,後宮的佳麗者眾,她們笑著、鬧著、期盼著天子的到來,一顰一笑,一靜一動的遊走在宮殿中。那時候,日本首都剛剛搬遷至平安京(現在的京都),國泰民安、天下太平,文學風氣正興起,說不定,我們遊走的地方,就有一位貴族公子正在一邊漫步、一邊朗誦著詩歌呢!

穿梭時光,回到平安時代

要到「山中油店——承香殿」之前,我並不知道這裡是這麼有歷史的地方,知道的線索是原生店「山中油店」,這是座有著 200 年歷史的老油行,老歲數的油行經歷了歲月流轉,卻堅持不轉型、不改變,穩定地提供著好油品,讓大眾們了解「油」這個素材能如何地被純粹提供著,進而有著「食育」的意義。

抵達之後才驚覺,這座老字號油鋪除了歷史悠久、且以職人專精之姿立足於京都外,更有另一個驚喜,那就是山中油店的位置,正正好座落在那個遙遠的、有歷史的千年古都——平安京的中心,也就是平安宮遺址內,住宿的地方更是後宮妃子的住所。

千年前,日本王朝從奈良時代正式進入平安時代,最明顯分野當

然就是把首都正式遷至了平安京，開啟了平安時代的來臨。在那時，是日本天皇權力的最高頂點，政局進入太平盛世的局面，政局與國家穩定後，隨之而來的文化、文學、藝術也就紛紛大放光芒，發揚日本文化的極致，而也就是在這個時候，日本古代文學發展達到了最頂峰，如女作家「紫式部」撰寫，堪稱世界上最古老的長篇小說、也代表日本古典文學高峰的《源氏物語》，就以這平安時代為舞台，深深切切地刻畫著主角光源氏周旋在不同女性的纏綿戀情，描述記錄了平安時代，平安宮內貴族生活與優雅的時代氛圍。

掀開歷史篇章，漫遊於宮殿遺跡之間

位處於平安宮遺跡地點，經過千年的時代轉變，即使屋體已經汰舊換新成了住家模樣，但讓人慶幸的是，山中油店這樣的老店鋪把老屋子保留下來，現在佇立在平安宮遺址內的眾多町家建築，由山中油店接手，把百年的老町家改造後，成為了歡迎遊客入住的町家住宿地。而我有幸得以進入了「承香殿 西對」的京町家裡。

山中油店的屋主是有考究的，並不因為變成了町家民宿而泛商業化，取名為「承香殿」就是在跟舊時的宮殿致敬；店主解釋，在那個後宮美女如雲、佳人無數的年代，承香殿就是地位較高的後宮妃子居住處，同時承香殿是靠皇帝所在的紫宸殿、仁壽殿最近的宮殿，足見承香殿妃子的重要性。

我在陽光正好的午後用漫步的方式去承香殿，小徑上，平安京宮殿遺跡的石柱在在提醒著，我正踏在歷史洪流的遺跡上，這就是天皇與皇妃的起居地點，一步步走著的，都可能是皇宮貴族步移踏過的路。

　　小徑巷子裡，承香殿到了，京町家特有、門簷上的鍾馗像佇立守護著屋子，拉開了格子窗門，榻榻米香氣撲鼻，山中油店傳承下這超過百年的老屋，並維持著京町家格局之下，改成提供住宿的分享空間。入口的茶屋窗、進門後廚房空間上方挑高格局的火袋，加上京町家著名的庭園造景等、2樓蟲籠窗的老設計，都完整保留。更特別是，當我走上了2樓，開放式格局能夠一眼往下看，把以木構造而成的天花板、客廳、庭院與窗外風景一同納入眼簾，這也是承香殿內最讓我印象深刻的一段場景。

細品刻寫京都歲月的古都物語

　　我坐在榻榻米上，聽著老闆緩緩地說著那個屬於京都人，人人都能說上一段、值得驕傲的過往，漫想著那個時代後宮佳麗是如何笑靨如花與祈願，希冀三千寵愛於一身；深深慶幸著，還好京都仍有這樣的老店家，謹守著京職人的堅持與精神，把輝煌的過去保留下來，並藉由住宿的提供，讓人能夠如臨現場的參與著歷史的過往，進而深植人心。

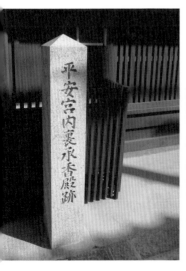

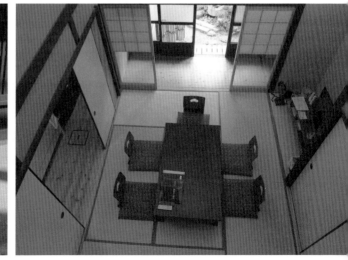

夜晚熄燈前，暈黃的燈光照得人心暖暖的，門外早就闃靜如三更，榻榻米的味道牽引著我，我很難不提及那部已經被翻譯出版了 20 多種語言的《源氏物語》，那些情愛故事是真是假、那些風花雪月是否存在，或許對身處在 2018 年的我們已經不重要，但內容中對於京都人那美的堅持、對於情的含蓄與表達、對於語言的婉轉訴說，似乎一點一滴的有了答案。我終於瞭解，這部文學小說的價值不止於言情，不僅止於雪月纏綿，而是在於那個時代對後世代的影響，表現日本民族優雅與美感、「和」的境界與語言精神；那一夜，我真正睡著的地點，是在歷史的篇章上，正一頁頁翻閱著。

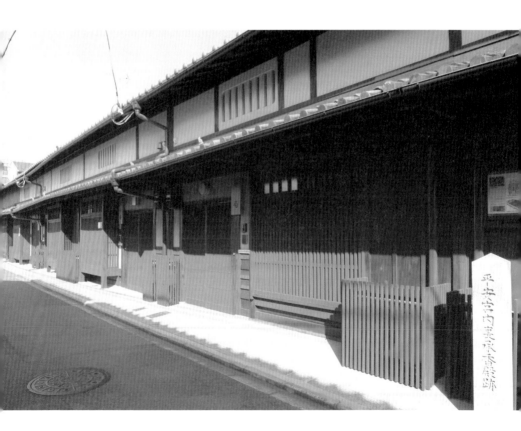

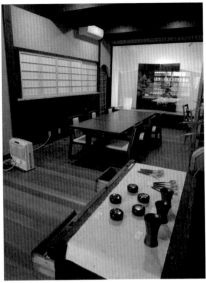

 自言自語小提醒

· 包棟使用，所以隔天也儘量復原喔！
· 夜間比較安靜，所以適合想好好休息的人們
· 一旁是山中油店開的綾綺殿餐廳，炸豬排相當
　好吃！

DATA

🏠 京都市上京區下立売通智恵光院西入下丸屋町508
📞 050-2018-1700
🕐 Check in 16：00；Check out 11：00
💬 日文、中文、英文
🖥 www.yoil.co.jp/mghouse
 2人使用時1人13,500円起，最多可至8人，1人
　6,375円起（包棟使用）

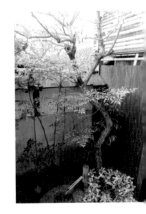

周邊小旅行

01 さらさ西陣咖啡館

坐在澡堂裡面喝咖啡！

　　住在西陣地區的時候，我們喜歡到這裡來度過一個悠哉的午後時光，這是有著唐破風屋簷造型的さらさ西陣咖啡館。

　　前身80年前其實是一個旅館的澡堂，物換星移之後，接手的年輕人把這兒重新改造，雖然營業的是跟原本大大不相同的咖啡館，但不把老歷史抹去而是妥善的留下。有了澡堂加咖啡這樣巧妙的碰撞結合。所以裡頭稍微彎彎曲曲、座位區也有著獨特的格局，最深處由一道破

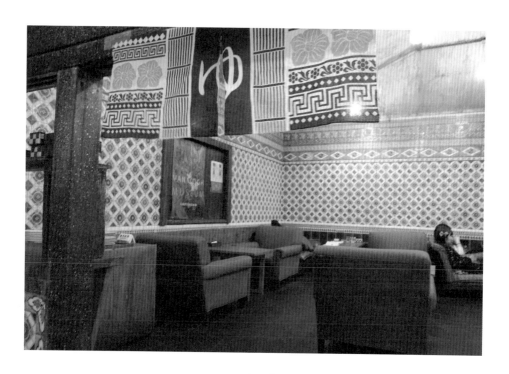

損的牆面區隔左右兩區，其實就是當時的男湯、女湯，坐在從舊時代至今還沒剝落的進口洋式磁磚旁，往上抬頭看去，澡堂才有的、高高的天花板也還保留著。

　　吃一口店家提供的老派和洋食「肉醬義大利麵」、或者很受女生喜歡的「貓飯」，再喝上一杯飲料的悠閒午茶；眼前高高掛著代表著錢湯的「ゆ」暖簾飄呀飄，在さらさ西陣感受到了濃濃的和洋混合風情。

Data

🏠 京都市北區紫野東藤ノ森町11-1
📞 075-432-5075
💻 cafe-sarasa.com

船岡溫泉

彷彿來到《神隱少女》的秘密澡堂

　　這是一間下午 3 點還沒到，就會有著許多在地人騎單車等在外面的店鋪，我們還沒走近時以為只是間料理店，靠近後才發現，這「船岡溫泉」是一間百年建築的錢湯，船型的唐破風屋簷讓人著迷，彷彿跌入《神隱少女》的世界中。已經被認定為有形文化財，但在地人可不管這個，船岡溫泉是他們來洗澡、放鬆的地方。

　　第三代經營者分享，因過去是經營石材，所以在打造錢湯時，用了許多來自歐洲的特色磁磚，再加上傳統日式石雕，就成了堪稱京都地區最美的錢湯。我們在更衣室的屋頂還瞧見大大的天狗高掛在上，而這也是呼應附近馬鞍山地區曾經出現天狗的傳說。這裡更有一個日本之最——即為全日本第一個提供電氣風呂（浴池會通電，對人體產生輕微的電擊）的地方，所以總有許多人又愛又怕的來嘗鮮著！

DATA

🏠 京都府京都市北區紫野南舟岡町82-1
📞 075-441-3735
💲 大人430円
🖥 funaokaonsen.net

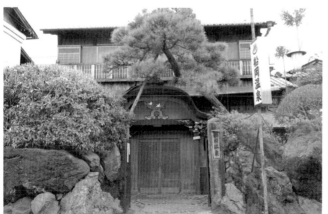

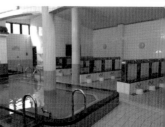

03 鳥岩樓

只賣這一碗好吃的親子丼

西陣地區是個很適合在這裡騎著單車到處晃晃的區域,不像市中心那麼人來人往,在這小巧寧靜的區域小巷中,乘著風悠閒的騎著,很是享受。

而我們就這麼誤打誤撞,在西陣地區遇到這間中午 12 點都還沒開門就已經有排隊人潮的店,一問之下才知道,這是午餐限定、只賣這一碗「親子丼」的「鳥岩樓」。

鳥岩樓在晚上是御料理的店家,但在中午 12 點到下午 2 點之間,提供午餐限定的親子丼,熟門熟路的客人早就已經悠哉的在開門營業前於門口等待。

親子丼定食上桌,並附上一碗雞湯與醃漬蘿蔔,打開丼飯碗蓋,蛋的香氣撲鼻,完好一顆的未熟蛋亮晃晃的鋪在雞肉上頭,下面似熟未熟的滑蛋包裹著雞肉,染上醬油讓整體顏色閃閃發光著,讓人不知不覺很快地就吃完一整碗,超級心滿意足呢!

DATA

🏠 京都市上京區五辻通智惠光院西入南側

📞 075-441-4004

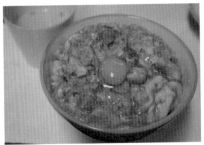

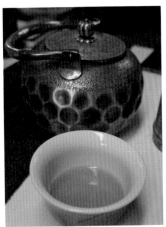

 04 綾綺殿

吃過後才知道什麼是好油

　　如果都已經來到「山中油店」住宿了，那麼在轉角、每日散發著香氣的「綾綺殿」也是絕對不能錯過的。

　　這間就是山中油店所經營的餐廳，而老油行最引以為傲的油，當然是這間店的重點，因此販售著用純正好油炸出來的各式炸物定食，也因為這間店對出品的選用油是百分百自信，甚至每天都還會在官網寫上「本日炸物油」的介紹，為的就是讓客人能夠安心食用。

　　店內最招牌的就是炸豬排與炸蝦同時都能享用的「綜合炸物定食」，上桌時金黃色油閃閃發光著，一口咬下，更是讓人驚艷，完全沒有油炸物的「油」感，反而會讓人說出「好清爽！」這樣的感覺，酥脆麵衣把肉的甜味完全鎖在裡頭，搭配Q彈的米飯，一口接著一口，簡直讓人停不下來！

　　飯後，再點上店家自信推薦的「檸檬或柑菊橄欖油香草冰淇淋」，原本感覺不搭配的兩者，竟然意外的合拍，真是令人驚豔不已啊！

DATA

🏠 京都市上京區淨福寺通下立売上ル
📞 075-801-3125
💻 www.yoil.co.jp/ryokiden/#item1

05 北野天滿宮

賞一次梅花的感動人心

　　我應該是走進了北野天滿宮之後，才知道賞梅也能是這麼風雅的事。可能從小看了許多的國花梅花，因此對於日本在櫻花祭之前的梅花季節特別沒有興趣。但就在這次的旅程中，意外地與北野天滿宮內的梅苑公開時間遇上了，因此就特別前往附庸風雅一番。

　　穿過梅苑小巧的門徑後，眾多梅花突然五彩繽紛地湧入般映入眼簾，不是印象中只有一種白色梅花的印象，就彷彿來到大觀園般的，白色、粉色、桃色、紅色……各種色階的梅花都開了，而且因為梅花花枝較低，所以更能夠親近地賞著梅花與在這之中的純美。

　　北野天滿宮的紅梅、白梅、八重梅等梅花在這段期間盡興地綻放，約有1500株共構成的梅花海，也夠叫人覺得浪漫。我們坐在梅花樹下，吃著購票時拿到兌換卷換來的茶菓小點，真的感覺幸福呢！

DATA

🏠 京都市上京區馬喰町
📞 075-461-0005
💻 kitanotenmangu.or.jp
　（梅苑特別公開時間：每年2月上旬～3月下旬）

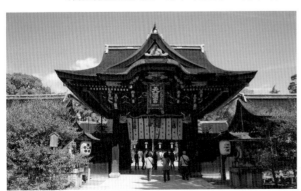

上京區の探訪小趣事

在上京區吃飯，
竟然被施捨了 1 萬元……

這絕對會是我們的京都旅程中，此生難忘的記憶。

那年秋末初冬，我們第一次以自助旅行的方式來到京都，展開住宿於町家民宿進而就此愛上町家老屋的旅行。當騎著跟店家借來的腳踏車晃悠悠地走逛在西陣地區時，我們發現已經聲名遠播的「鳥岩樓」，這一天只限定中午提供、且只提供一道親子丼的餐廳是絕對不能錯過的，可是……我們開心之餘又有著小隱憂。

這份隱憂來自於，那一趟我們通通住宿於最喜歡的町家民宿，在深深著迷之餘，也發現所有的町家民宿在小本經營的規模之下，多半是不能夠刷卡付費，而天真的我們也因為要全數以現金付款住宿，來到旅行的後段時，早已快要口袋空空了！

當我們在鳥岩樓一面快樂享受著好吃的親子丼、一面又煩惱著低聲交談計算著所剩金錢時，隔壁桌兩個奇怪的大哥突然靠近搭

話：「你好，我們也來自台灣，這次是我們第一次的自助旅行。」，

兩位大哥正緊張於人生第一次的自助行，還有著很多疑問與不安，而熱心的我們，當然也就開始滔滔不絕地分享在京都讓人安心與放心的旅行方式。聊到即將離去前，大哥說：「其實剛剛有聽到你們已經快沒錢了，來，這 1 萬元你們收著，回去台灣如果有錢了再還給我！」除此之外，大哥轉身帥氣地結了我們吃完的午餐費用！

我們又驚又喜、不敢相信會有這樣的「天使」出現，一面連聲道謝、更約好了晚餐再相約去吃其他京都的美食；這上京區西陣的午餐奇遇記，彷彿一場小鬧劇，我們互看著彼此，在安安靜靜的街頭上，大大地爆笑出來。

最後，我們回到台灣有還錢嗎？當然有！現在已經都成為好朋友了呢！

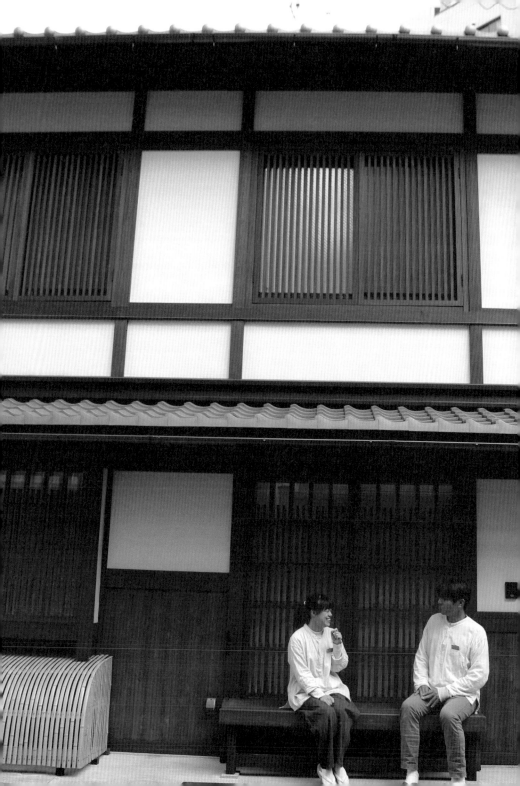

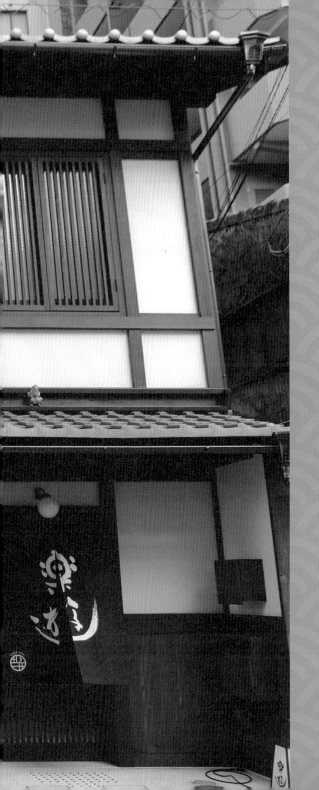

| Part 2 |

下京區

しもぎょうく

錺屋

Kazariya

我經過櫃台前方時，
看見過往的藥品名稱看板，頓時覺得穿越時空。

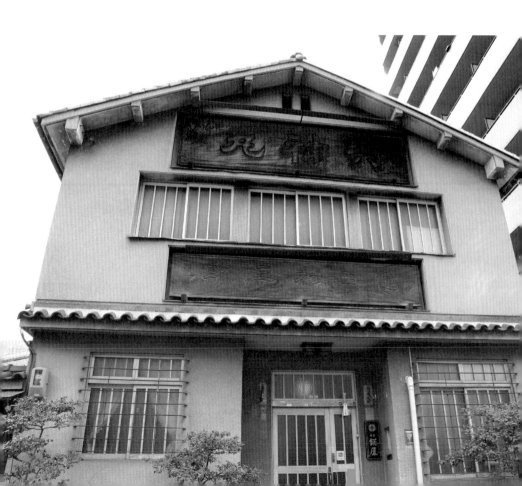

要說京都的京町家住宿，真的不能錯過「錹屋」。走遍20多家老屋子空間旅店，錹屋很不一樣，這間由原本的藥局改成旅店，外頭的老木板上寫著「六神丸」3個大字，這是大正時期的房子，帶有和式混合洋派的古典風格，建築外觀可以看出線條與幾何的運用細節，屋內的許多格局仍與經營藥鋪時相同。

住進百年老藥鋪旅宿

老闆上阪涼子為提滿行李的我開門時，我嚇了一跳。看起來好年輕的女孩啊！她說起話來輕輕柔柔，穿了一件很飄逸感的洋裝，安安靜靜開門後，又轉身打點旅店內的擺飾。入口處的櫃台還可以看見舊時的記憶，這座以前的藥房櫃台，現在是民宿的接待台，裡頭的格局和窗戶，也都完整保留。眼光跟著她走入櫃台內，這過去使用的賣藥櫃台，鑲上了老玻璃窗，手工製的玻璃上頭看得到不平整的痕跡。

上阪涼子看我東張西望，於是招呼我，「你先在房間坐一下吧！」她打開雙人間的和式房門，這兒剛好面對日式小庭院，屋內有兩張面對小院的坐墊，我乖乖坐下，享受滿眼綠蔭。

一般作為有背包旅店的房間，旅館內部總是充滿隱隱的躁動感，那種洋溢青春的活潑氣息，很容易從屋裡感受出來；有時候是幾張隨意塗鴉的明信片，偶爾是幾件剛好散落在背包外的衣服。然而，像錹屋這般井井有條，幾乎是精品旅店的細緻感，真的好少見。

最喜歡的小事物

· 屋內很多老藥局的擺設
· 日式的優雅氣氛很令人著迷
· 廚房很有居家生活感

上阪涼子原本在京都的另一間町家民宿「和樂庵」工作，因為喜歡跟人接觸，再加上自己喜歡町家老屋和蒐集骨董，因此決定自己找屋子開業。她透過不動產公司找到這間超過百年的老藥鋪，自己動手整理，以蒐藏的骨董為室內妝點，開始經營起町家民宿來。

我跟著上阪涼子在屋內走逛，她帶著我一間一間仔細欣賞。維持舊時藥鋪格局的町屋，添上了古物家居，空間裡每一處都能讓人細細品味琢磨。

毀壞的拉門、地板與天花板

上阪涼子說，這棟有兩層樓的建築，在修復過程中遇到很多困難。「剛進來的時候，地板腐壞比較嚴重，洗澡間的地板破了一個洞，地板搖動，慢慢塌陷下去。」修老房子真的好難啊！她語氣輕輕柔柔，但更多的是對屋子的疼惜。老屋修繕原本就不易，加上經營旅店，來往客人入住時偶有碰撞，有曾經遇過將和式拉門撞破的情況，「有時候覺得經營很困難，讓人很緊張呢！」

上阪涼子回想，經營最困難的一次，是日本剛發生 311 地震時，當時在幾天內接到上百筆的取消訂房，屋子雖然沒受損，但內心充滿焦慮與擔心，一度以為會撐不下去。還好地震後旅客重新回來，也越來越多人真正認識京都的老房子，懂得享受住在老房子的時光。

經營 7、8 年下來，往來的旅客多了，也有許多回頭客人重新入住，

每一趟旅程，都是遠道而來的感動，那些多年一次的入住時光，是一期一會的珍惜和感動，「很多外國客人，來一趟不容易，更希望他們感受生活在京都的幸福。」

廚房是最有生活感的一處

　　「整個屋子裡我最喜歡的是廚房」上阪涼子笑著說，同樣維持原本設計的廚房，不少器具也是從京都古物市集蒐集而來。旅客入住時，用這兒的廚房做菜，當細心煮好的菜餚上桌時，傳出的香氣與笑容，彷彿真正生活在京都，「廚房啊！是我覺得最有生活感的地方。」

　　鋒屋的住宿空間有雙人、3人和多人房幾種，其中最美的是我剛剛坐著眺望庭院的3人房，住宿空間不大，卻輕巧簡單。坐在陽台上看著日式庭院，是種比安靜更寧靜的淡泊氣氛。

　　我走過房間，再經過櫃台前方時，看見過往的藥品名稱看板，頓時覺得穿越時空，彷彿真的走進老藥店，我恍神恍神的走逛著，直到有風吹入屋內，微微捲起在廊道上的暖簾，才驚覺我正在一間好美好美的老房子旅店裡。

DATA

🏠 京都市下京區五条通室町西入南側東鋒屋町184

📞 075-351-1711

🕐 Check in 16：00～21：00
　　Check out 11：00

💬 日文、英文

🖥 kazari-ya.com

💲 單人床位2,500円起（未稅）

自言自語小提醒

・需要提早預約
・搬行李要小心不要碰到古物喔！

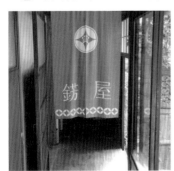
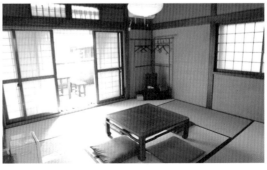

月屋

Tsukiya

小小的房間，早晨時會有陽光灑入室內，打出斜斜的窗型光影……
那種美也不是什麼華麗的模樣，一切簡單古樸，卻又讓人安心。

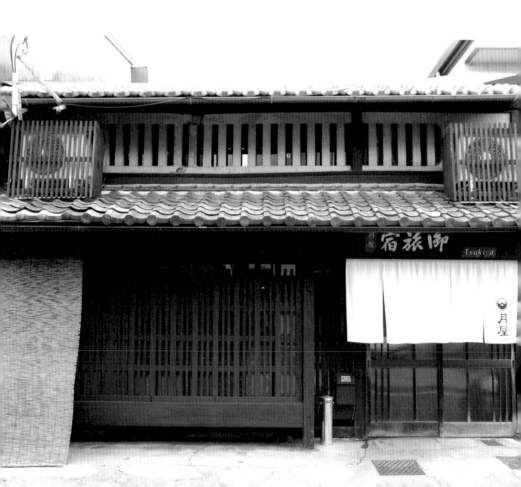

旅人找尋的月亮，在商鋪子町家發光

　　「月屋」這棟房子建於 1920 年，是大正時期的房子，採中二階建築。在京都已經幾日了，不知道為什麼，很少有機會住到像月屋這樣的二層樓短，下層樓高的中二階房子。月屋的外觀比起同為上阪涼子經營的姊妹店「錺屋」，實在好不起眼，走經過幾次也不一定會發現的氣氛，反而有種隱市獨立的感覺。

　　因長期經營商鋪，所以月屋的格局是京町家的「表屋造」，靠近街道的房間是舊時的店鋪空間「店之間」，順著長廊可走入屋中。這兒只有 4 間房間供旅客入住，全部以月亮為主題，有望月、弦月、三日月及朔，各自代表了月的陰晴圓缺。到訪月屋的這日，我在屋裡走晃了一遭，非常古老又安靜的房子，裡頭透出如月光般的淺淺溫暖。

　　上阪涼子說，剛接手月屋的時候，這間老房子的屋況不算太好，足足花了 4 個月整理，將房子的格局還原，再把內部因為時代久遠而毀壞的地板、天花板修補。整理後她決定將房子擺設走向舊時代的和洋風格，讓旅客感受與純日式町家不同的魅力。

　　與錺屋不同，月屋走的是比較高價的町家住宿風格。房間裡設備一樣不缺，有入住旅客皆會附上早餐。而我最喜歡緊緊依靠 2 樓蟲籠窗的住房空間，小小的房間，早晨時會有陽光灑入室內，打出斜斜的窗型光影，那種美也不是什麼華麗的模樣，一切簡單古樸，卻又讓人安心。

 最喜歡的小事物

・只有4間房間很單純
・弦月的房間很有隱密感
・屋子裡的燈飾美極了

上阪涼子分享，她最愛的是 1 樓靠外側的三日月和洋式房間，不似其他房間要睡在榻榻米上，而是使用舊式床架支撐整個空間的視覺感。在白天時間，陽光照入格子窗，舊家具的木質紋光澤瞬間襯托出來。

　　而町家住宿的隔音並不算好，居住起來還得與其他客人共用洗手間及浴室。但相對其他類型住宿，守本分的旅客卻好像比較多。住進月屋這晚，4 間房間的旅客入房後，整個房間就完全安靜下來。我最喜歡夜間的這個時刻，彷彿整個屋子都是我的。

　　這天晚上我住進的不是三日月，也不是 2 樓的朔，而是屋子裡最大的房間「弦月」，擁有自己獨立庭院的房間。透過老玻璃看向院子內，手作的玻璃表面凹凸不平，院子的影像隱隱抖動，彷彿有時間錯置的感覺，讓我坐在院子前呆呆看了好久。

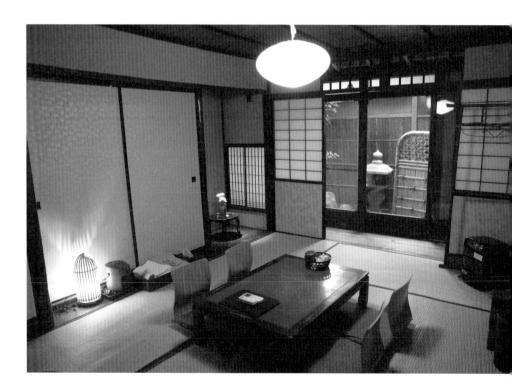

和洋風交織出老屋多變面貌

　　也許是因為女生經營者的關係，這兒的燈飾也經過特別挑選。屋子裡頭的燈有各自的花紋樣貌，夜晚時間特別適合欣賞這些燈。從錺屋到月屋，骨董的燈飾貫穿整個設計，有時是六角形，有時橢圓形的燈飾，傳達的不只是日式傳統氣氛，也有濃郁歐風飄揚過海而來的感覺。

　　通常入住町家旅店，因為洗澡區域共用，我總是習慣找附近的浴場洗澡，順便享受一下使用京都地下清泉泡湯的美好庶民感受。但是月屋的「信樂燒浴缸」，卻吸引人留下來，在微涼的夜風裡，我把全身浸在浴缸裡頭，煙霧繚繞在檜木浴室中，捲起一陣陣香氣。

　　入住月屋一律附早餐，這也是此處價格較高的原因。簡簡單單的一個托盤端入房內，以日式擺盤呈現，使用京都在地產的蔬菜製作的早餐，顏色說不上繽紛，卻也是清爽簡單的料理，入住與品味在地飲食的體驗全都在此滿足了。

 自言自語小提醒

・吃早餐的時間要先預約
・隔音不好，要保持安靜

Data

🏠 京都市下京區新町通五条下る蛭子町139番地1
📞 075-353-7920
🕐 Check in 16：00～21：00
　　Check out 11：00
💬 日文、英文
💻 tsukiya-kyoto.com
💲 2人房11,000円起 （未税）

Guesthouse

しづや KYOTO

Shizuya KYOTO

這棟老屋，極像是一座木頭森林，充滿著木香氣，
也令人對設計者感到佩服。

　住進「しづや KYOTO」是一場美麗的巧合。我在大名鼎鼎開化堂咖啡館，品味閃著金屬光芒的開化堂銅罐與圓潤濃郁的起士蛋糕佐手沖咖啡，悠哉度完咖啡午後，因為貪玩想知道開化堂咖啡館後頭的模樣，便順著老屋的周圍慢慢散步繞行著，竟然，意外地闖進了しづや。漂亮的事物總是會互相吸引，美麗連接著美麗，優雅的老屋連接著時尚的新老屋，しづや與開化堂咖啡館似乎有著魔力，讓人在這個轉角留戀再留戀，進而再下一次造訪京都時，住進了這個魔幻的空間。

　說しづや是一個魔幻空間，一點都不為過；雖然就在京都車站不遠處，位置也處於河原町與七条的熱鬧馬路口，但しづや卻不屬於這些熱鬧與繁華，似乎在大馬路之間開出一條魔幻的小徑，在熙來攘往的路途間，轉個身、聲音卻立刻像是被阻隔在小路白牆之後，突然地安靜了下來。

 最喜歡的小事物

· 超特別的個室隔間
· 交誼廳內竟然有電視，在Hostel少見
· 2樓天花板的木樑結構讓人好陶醉

 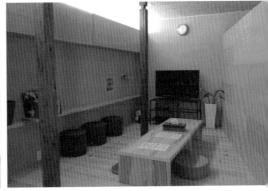

打造專屬個室，展現木質調時尚

穿過灰石與白碎石鋪設的小徑、一旁的白牆與木色圍籬、搭配著一株株的綠色植栽，彷彿要領著人走進一座桃花源一樣，小徑的盡頭，鑄鐵做成的招牌，小巧寫著しづや，兩座彷彿小山式的 logo，不花俏卻吸引人目光。探出頭來的工作人員招呼著我們，笑著說：「看得出來嗎？這兩座像小山形狀的，其實是我們老屋屋頂的象徵喔！」我一面搬著行李入內、一面走入了這座是老屋、卻又不像老屋的時尚 Hostel 內。

木頭帶著裊裊薰香氣味，是しづや給人的第一印象，雖然 2016 年 4 月才正式營業，但名為「しづや旅館」的前身，其實從昭和時期就已經存在著。現任主人改造已經有 50 年歷史的京都老旅館，延續旅館的用途，卻改為這樣新舊融合的建築，是旅館、是 Hostel，也是對老時代的致敬，工作人員這樣跟我介紹著。而迎接我入門的小徑也大有祕密，取自於舊時代京都電車的鋪石當作鋪地石、一旁更有京都電車遺留下的黑鐵片當成牆壁前的造景。當然，我這次是為了傳說中的魔術空間——「個室房間」而來的。

しづや共有母屋與別館兩棟建築，別館有男女混合房與個室，母屋則是女性專用的空間，提供了單床的混合房以及最有特色的個室空間。兩館之間的連接，是提供著美味咖哩飯、咖啡與早餐空間的「HIBI COFFEE」，在接近供餐的時間裡，可淺淺地聞到咖哩的一絲辛香料香氣呢！

就在母屋的2樓，木質調的主體色把空間切割成一座座小門，小門兩兩相隔，踏入門內是短長廊與小書桌、衣櫥，接著再以一間上位、一間下位的上下床設計，真的創造出了個人專屬的「個室」空間，雖

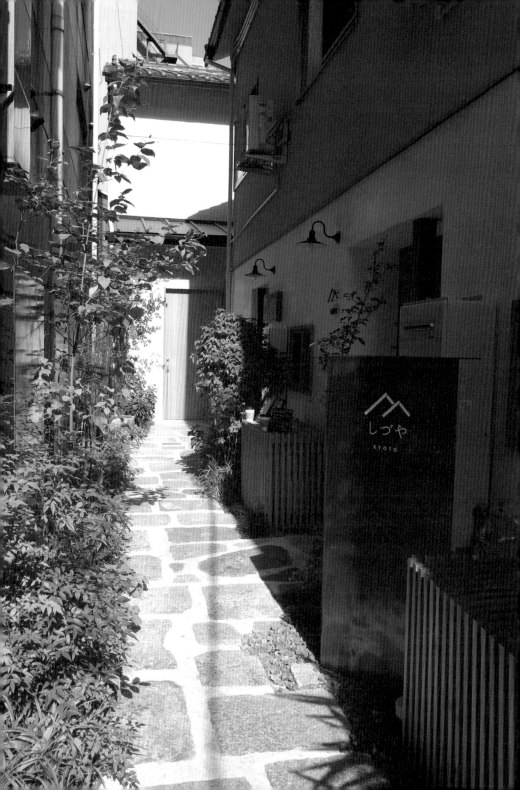

然也是需要用「鑽」的方式進入床鋪，但卻不像膠囊旅館的擁擠，反而有一種隱入祕密基地一樣的神祕感，入住的旅人真的像是被收納進了極致的空間裡頭，小床頭燈、木質隔間還有京都老字號棉被鋪「高岡屋」特別為了しづや研發的床墊與棉被，就像是被京都老屋包裹著，暈黃的氣氛中讓人充滿安心感。

公用備品完善，處處皆是主人家的小心意

除了個室空間外，公共空間也實在讓人歡喜，2樓雖然以魔術手法打造出一間間個室，但往上看去，老旅館的木樑結構完整保留，一豎一橫安穩地延續著建築的本體風格，空氣間也因為木樑的保留，依稀聞得到自然的木質香。共用的盥洗空間除了有讓人驚艷的浴缸外，提供著MUJI無印良品的化妝水、乳液等備品，也讓人好感度再提升，工作人員開心地分享著：「我們館內的水，是來自於自然湧出的地下水，有許多人在我們這裡洗澡後，都會驚訝地覺得頭髮似乎變得更柔順了

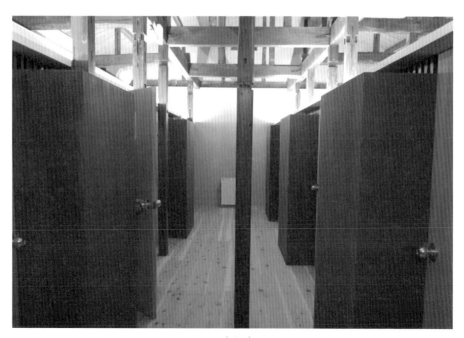

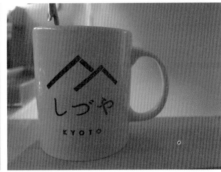

呢！」另外再加上選用大阪南部吸水性強的「泉州毛巾」當作基本配備，每處的小細節都是經營者的用心與貼心。

夜晚，我從繁華的京都街道慢慢散步回旅店，只要一個轉身轉入小徑裡，就立刻有著與外界隔絕的隱世獨立感；白天的陽光綠影映照被夜燈取代，小巧的鑄鐵 logo 被燈打出了一個巧妙的影子，暈黃燈光彷彿是為了夜歸的我而點亮。

連日本人都愛的新型態老屋

在 1 樓的交誼廳裡，兩位穿著可愛且為日式山女孩系（喜愛自然風格，穿搭結合時尚與功能性）的日本女生，輕聲細語地交談著，對我展露了一個開心的微笑，來自金澤的她們慕名而來想體驗這有趣的老屋，並且快樂的跟我分享著對京都老屋子的探索與喜愛，旅館裡安安靜靜地只有淺淺談天的聲音。這裡是連日本人都很喜愛的新型態老屋模樣，我想，屋頂上的老木樑與 logo 呼應的老屋尖頂，應該也很樂意如此的轉變，老歷史與老文化能夠這樣變身再繼續延續原本的使命！睡著之前，我是這樣想像著的。

 自言自語小提醒

・因為隔間簡單，所以隔音沒那麼好
・個室是上下床，幾乎是只隔著一片木板，建議戴耳塞
・不管住哪間，兩館都可以去晃晃喔

DATA

🏠 京都市下京區七条通河原町東入材木町460
📞 075-351-2726
🕐 Check in 15:00；Check out 10:00
📧 日文、英文
💻 www.shizuya-kyoto.com
💲 男女混合多人房—1床2,800円起、女生多人房—1床3,300円起、1人個室—4,000円起

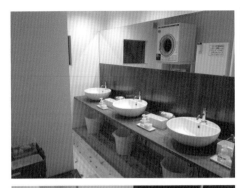

Guesthouse

JAM JAR LOUNGE
& INN

「歡迎光臨，找個位子隨便坐吧！」Danny 站在吧台裡頭煮咖啡，
咖啡機低沉的隆隆聲響穿梭在屋內⋯⋯

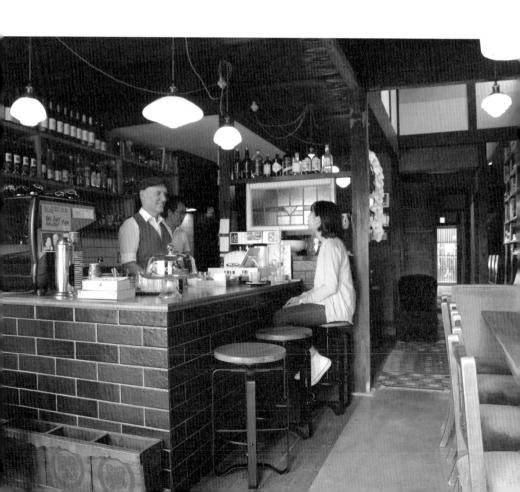

從澳洲牽手來到京都生活

　　Danny 跟池田先生已經在一起生活超過 20 年了，兩個人在京都市開了一間小小的旅店，只有兩間房間，取名叫「JAM JAR LOUNGE & INN。」Danny 說，旅店的名字跟他在澳洲開的餐廳名字一樣，他找了澳洲時的照片給我看，帶有嬉皮感的風格小店，氣氛很安靜、優雅。

　　2015 年兩人決定從已經生活 20 年的澳洲搬至京都，買下眼前的110 年老屋，花了 8 個月時間改建，開成旅宿和小餐館。我到訪時是京都的初夏，已經很溫暖。穿越幾個街區，抵達 JAM JAR LOUNGE & INN，兩層樓的中二階房子，外頭可以看見為了整齊而切平的一字瓦，如同京都市成千上萬的房子一樣，簡樸而溫暖。

　　「歡迎光臨，找個位子隨便坐吧！」Danny 站在吧台裡頭煮咖啡，咖啡機低沉的隆隆聲響穿梭在屋內。洋派的老木桌和吧台成為屋內的主視覺，往內走是傳統京町家可見的「通之庭」，在這兒被改造成挑高的書櫃空間，屋子後端是供旅客住宿的房間。

最喜歡的小事物

· 有澳洲咖啡可以喝的地方
· 雙人住宿空間很大，還可以煮飯
· 屋子裡的家具很多是骨董

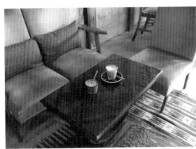

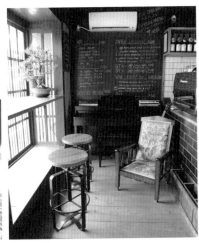

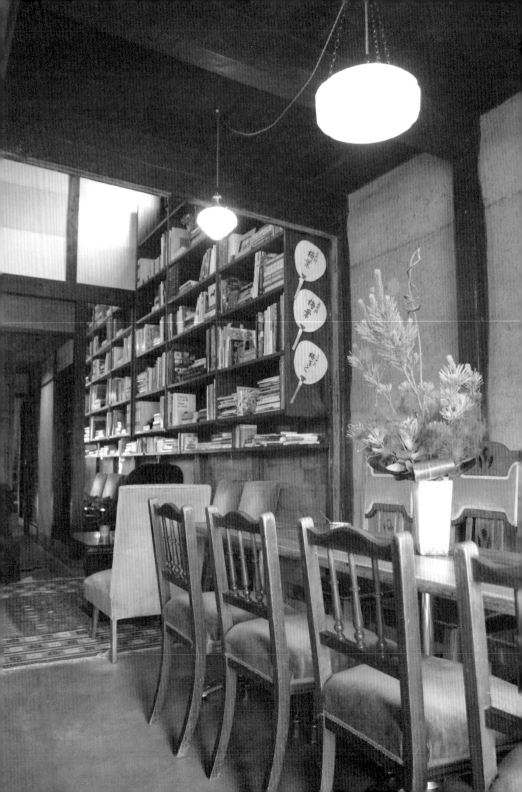

這兒就只有兩間住宿，都是和式房，簡簡單單的榻榻米房間，備有可簡單調理的電磁爐。Danny 解釋，希望能有更多旅客來到這兒長居，感受住在老屋裡頭生活的滋味。

聆聽老屋演奏交響曲

早晨的 JAM JAR LOUNGE & INN 非常安靜，周圍也幾乎沒有車聲、人聲。我與 Danny 交談聲一過，整幢房子便恢復沉默。不知道為什麼，我總覺得老房子很適合沉默，少了嘈雜，自然可以聽見這屋子裡的微小聲響。落雨時水滴落在屋瓦的聲音、走在榻榻米上的扁扁響聲、拉開木門時嘩啦的聲音。

即便什麼也不做，老房子裡的木頭也會自然跟天氣對話，熱脹冷縮偶爾會發出咚咚聲響。有幾次我也住在像這樣的町家老屋裡頭，夜晚就聽見那樣的木頭聲音，剛開始被嚇了好大一跳，翻來覆去不能安睡，久了也就習慣，把它當成打擊樂來聽，也十分有趣。

日式咖哩巧搭洋風三明治

JAM JAR LOUNGE & INN 的餐點很有趣，是 Danny 引進澳洲 1950 年代的三明治，「以前傳統是把吃剩的東西夾到麵包裡面吃，但我們有做改良。」熱壓三明治分為鹹甜兩種口味，鹹的有日式咖哩和菠菜蛋培根，還有果醬系列作為甜品口味。

日式的咖哩搭配熱滋滋的吐司很合適，濃厚的咖哩醬有蔬菜的甜味，與熱壓吐司烤過的焦香相互搭配，自然而然讓人一口口接著吃下去。甜口味的果醬熱壓吐司裡頭則有香蕉藍莓配上奶油，嘗起來很不甜膩，味道很豐厚，配上咖啡讓人好心滿意足。

喝完最後一口拿鐵後，我說要幫 Danny 和池田拍照，池田靦腆笑笑地走進吧台，我說要拍一張兩人互動的照片，自然交談就可以。Danny 看著池田呆笑，一邊說著：「唉唷，要聊什麼？」池田立刻回應：「有什麼好說的，我們之間沒話可以聊啦。」兩人於是相視而笑。即使共同生活幾十年，默契十足的互動還是很窩心。

「我好喜歡京都喔，喜歡在休假日時去不同小路亂走，找有趣的景點。」Danny 一邊說一邊微笑看著池田，「對啊！我們假日都會一起去走。」池田特別說了「一起」，語氣很肯定，兩人又再互相微笑。京都的老日本宅內，有洋派十足的空間和食物，搭上日式的堅持，竟能如此融合。

在這安靜的小路裡，有一間澳洲人和日本人開的小旅館，兩人一起經歷的 20 多年風雨，終於找到一個地方落地生根，古都京都的包容，吸引了各式各樣的人們來此長居，無論種族、膚色、性別，都在這個城市裡，找到屬於自己的一方天地。

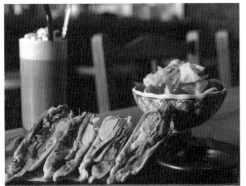
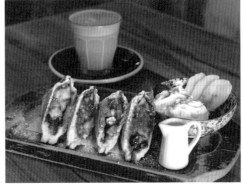

DATA

🏠 京都市上京區今小路通七本松西入二丁目
東今小路町 758-2

📞 075-204-8508

🕐 Check in 15：00～19：00
Check out 10：00

💬 日文、英文

🖥 jamjarjapan.com

💲 2人房12,000円起（未税）

自言自語小提醒

・位置離京都逛街區比較遠
・只有2間房，預約要提早

Guesthouse

京町家 樂遊
Luck you

如果，我在京都有個家的模樣，希望就是如此。

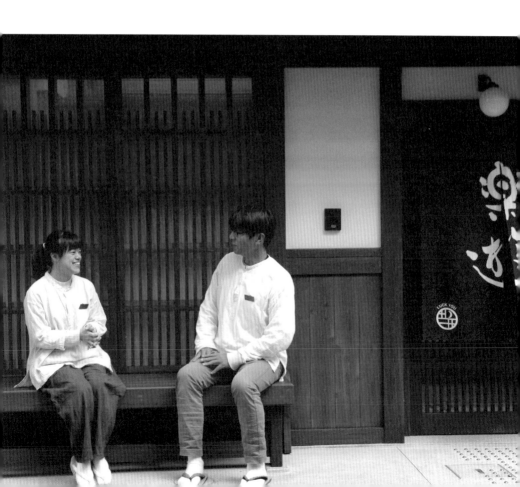

最喜歡的小事物

- 和式客廳的小圖書館發現好看的旅遊雜誌
- 穿木屐去泡個日式錢湯是必體驗
- 早晨的咖啡與麵包香氣十足

其實，走進「京町家 樂遊」是場美麗的錯誤。

原本執念著該探索的，是那種散發著舊舊老老的正統京町家，在這個現代的時刻，跟有著近百歲年紀的老屋共處共容，並將「她」修復回最美麗的樣子，而能夠讓旅館狂如我，深入京都居遊著、並且探索過往風華，是 80 年、100 年、180 年的老屋……每當我又踏入一間京町家旅店，每棟美麗的建築以「比年紀」的方式在呈現著。而說是個美麗的錯誤，正因為樂遊並非如此。

意外闖進年輕樣貌的町屋旅宿

那是一個冬末的白日，我拉著行李緩緩移動在京都的巷弄裡，穿過繁華熱鬧的四条、走遠喧擾的河原町地區，漸漸地遠離了所謂的市中心鬧區，身邊的人們從遊客打扮，逐漸變成在地居民的樣子，慢慢行走的老婆婆踱步著走入百元商店、騎著單車的媽媽與因為被冷風吹得臉龐紅咚咚的小孩子，被風吹拂而眼睛瞇起如一彎月，就在黑門通與五条轉角之際，京町家樂遊到了。

樂遊並非是以老屋改建的京町家，與守舊、修舊一般京都京町家民宿不同的是，這是嶄新的屋子，以全新的建築本體來作為旅宿，「雖然我們的建築是嶄新的，但卻因為是新的屋舍而展現更完整、更特色的京都京町家模樣，這也是我們想提供給旅客去感受的，舒適的京町

家體驗。」迎面而來的店長這麼說著，他身上寬寬鬆鬆彷彿從雜誌走出來的服飾飄飄然，空氣裡也有著淡雅的榻榻米香氣。

嶄新姿態，再造傳統京町家特色

　　樂遊並不是我一直在追逐的傳統老町家民宿，而是一棟 2016 年開幕的民宿，是一種可歸類為「新型態京町家」的風格旅宿。「我們雖是再造，但卻更能體現京町家的完整格局，看看這邊吧！」我一同跟著店長走出了門外，店長一個轉手，便在門前拉下一方橫平面木架，並坐了上去，「這叫做『揚店』，在過往傳統京町家大多是商業用途，在窄店面前設有這樣的戶外棚架，夜晚會收起來，白天開市便把棚架拉下，用來擺放要販售的商品。時至今日則變成了大家可以在戶外小憩的地方。如同這樣有意義的京町家設置，我們就會想要保留下來，直接讓旅人們親身體驗，我想這是最好的京都文化教育吧！」

　　這樣的老文化角落，一旁還有過去為了不讓狗狗在屋邊角落任意便溺而設的「犬矢來」，大門立面的格子窗則是為了能讓外面看不進內部、但屋內卻能瞧見外面動靜的做法。店長領著我們看著一處又一處的京町家設計，甚至仔細看，屋簷上的鍾馗像也都完整呈現了。

　　不只是外頭，屋內也有著再造的經典之處，京町家廚房上頭呈現著超高挑直至天花板的「火袋」設計，這就是最大的屋內代表，京町家一定要有的坪庭當然也沒有馬虎一一呈現。「我們沒有因為是重新改造而有所怠慢，鑽研京町家建築的一群人，用現代的工法做出舊京町家的經典，這其實是更辛苦的。」店長這樣分享著對這棟屋子的執念。「如同我們的取名，希望大家都能在這裡，四季時節都能樂遊、並藉由樂遊感受到京都傳統美學的饗宴，這就是我們想傳達的精神，也是我們對傳遞京都文化的一份責任吧！」

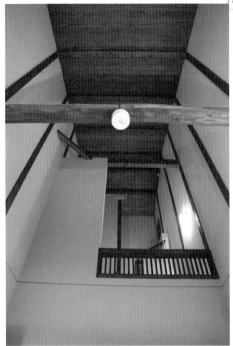

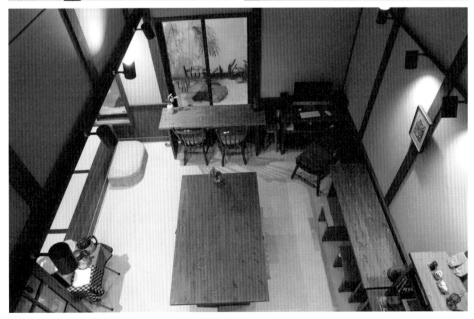

3 位著迷於旅宿的年輕老闆，計畫性地在日本各地開設著融合現代與傳統文化的風格旅宿，當要踏足京都這個文化發源地時，便希望能夠把更多京都老屋的各種細節呈現出來。所以我發現能在建築裡瞧見京町家的考究工法，同時看見許多現代化的設計來邀請旅人上門。店長叫我走進房間裡瞧瞧，「傳統京町家在冬天時，地板往往是最冷入心的狀態，因此我們稍微改善了這個會讓人卻步的問題，在榻榻米之下鋪設了地暖來改善。另外部分房間是以擁有專屬浴室的格局打造，這些改變讓許多入住的人，不管春夏秋冬都能放鬆且無後顧之憂的入住，更自在的享受京町家體驗。」

儼然身在京都美學博物館

　　除了京町家建物特色，更讓我驚豔的還有其他的小用心，「剛剛你一進門時的營業暖簾，是出自於京都專門製作染彩訂製布料專門店『四季彩』；高掛在天花板的和式燈，是在祇園已經製燈超過 100 年的『三浦照明』使用和紙與竹做成；和式大廳座位區，一個個看起來典雅極的靠墊，是來自崛川五条已有快百年歷史的坐墊店『洛中高岡

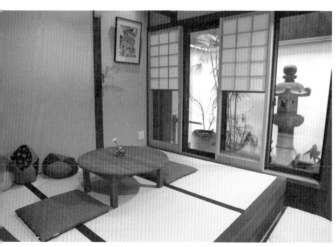

屋』；牆壁與桌面上的小花點綴，花器都來自於京都老牌『公長齋小菅』的作品。」透過店長一個又一個的介紹，我很像是進了大觀園的劉姥姥一樣般處處嘖嘖稱奇，在樂遊裡的每一處日常風景，其實都在大聲宣揚著京都美學的美麗。

那一天，我雖然住在有衛浴設備的個室裡，但卻甘願拿著樂遊準備好，已經裝著MUJI沐浴品的小竹籃，到正對面的五香湯去，來場住客專屬的免費錢湯洗澡體驗。泡完熱呼呼的錢湯，我穿著輕鬆自在的新式浴衣去公共區域，在和式榻榻米交誼廳裡玩耍到凌晨2點，時而翻閱在小圖書區中的精選京都旅遊書、時而仔細反覆看著天花板的燈飾與靠坐著的和式坐墊，桌面花瓶上小巧的花朵綻放著。這一切讓我覺得，這個晚上彷彿入住的不只是旅宿，更甚，是住在一棟京都美學博物館之中啊！

自言自語小提醒

· 跟Guesthouse稍微不同，所以價錢比較高
· 住在1樓緊鄰著交誼廳，偶爾會聽到外面聲音

DATA

🏠 京都市下京區黑門通五条上ル柿本町590番16
📞 075-366-3211（受理時間09：00～20：00）
🕐 Check in 16：00
　　Check out　11：00
🖥 日文、中文（時常會有打工度假員工）、英文
💻 luckyou-kyoto.com
💲 個室11,016円起（附早餐）

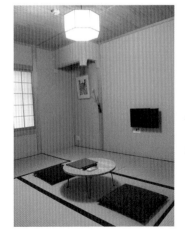

太鼓屋別邸 Villa

Taikoya Bettei

走進這裡時，我一直覺得夢中曾經來過，果然……

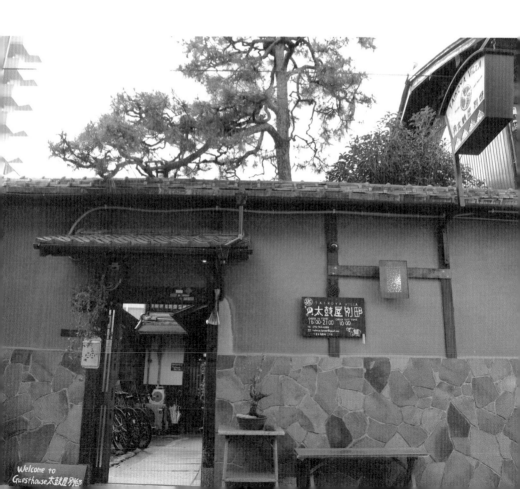

最喜歡的小事物

- 已經快要200年的老屋竟然還可以讓人走來走去，彷彿跟歷史走在一起
- 接待櫃台的那口井，超神秘！
- 夏天時在戶外吃東西，彷彿像在老屋野餐一樣

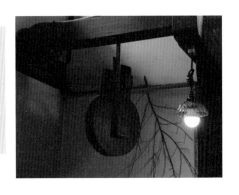

來到「不易親近」百年別邸住一晚

　　「太鼓屋別邸」並不是我最喜歡的Gueshouse，但不知道為什麼，我卻一直對於要前往入住這裡，帶有一絲絲的興奮感，那種感覺究竟是什麼，我不是那麼明瞭，隱約猜測著，或許是名稱的漢字唸起來很有鏗鏘節奏、也有可能是老屋子的太鼓名稱，讓人有了一些跟音樂連結的想像，總之總之，要前往太鼓屋是讓人期待的，是一種彷彿等待已久的見面約定。

　　要入住太鼓屋是有一定程序的，首先一定要事先在訂房網站上付款預訂，接著在特定的時間內才能有人在前台接應辦理入住手續，若是不能在時間內抵達，有時候還需要增加費用才行；另外，入住時除了在開放的客廳、廚房之外，房間內是禁止飲食的，這些林林總總的規定，還真讓人覺得這裡是間「不容易親近」的住宿地。

　　走入暖簾內，一旁圍牆把世界隔開來，老木痕的深褐色，似乎也把外界的聲音隔開了。拉開老老的木門，入口小櫃台前，高高的町家火袋彷彿在迎賓，太鼓屋別邸已經是180年的老房子，建築格局沒有改變，老樑橫豎地架在高高天花板上，歲月沒有侵蝕木結構，反而經過洗禮後，呈現出好看的深木色澤。

立訂規矩是為了保護脆弱老屋子

來自大阪的老闆，迷戀上京都特有的古屋氣息，喜歡打擊樂、喜歡太鼓，因此找到了讓他著迷的老屋子後，妝點成了最能跟世界旅人交流的 Guesthouse，可以住 2 至 5 人的個室房間，以及一人一床計算的混合床位住宿，都讓旅人們可以自由隨選；我入住那一天，幸運地可以在最靠近中庭的小個室住宿，下午辦完入住手續後，便可以在明亮通透的緣廊滾來滾去，中庭院的古燈籠與青苔綠意，有些雜亂隨性不羈，我卻也跟著自在輕鬆了起來。

「這間老房子啊，已經有 180 歲以上了喔！所以，我們的住宿規定多、老房子的清掃也比較麻煩，因為這些原因，老闆訂下了較多的規定，這一切，其實是為了把老屋好好延續下去呢！」接待我的工作人員這樣說著。

自由探索，發現太鼓屋的小祕密

不急著往外跑去，我反而在老屋裡穿梭，想找找讓我覺得似曾相似的角落。火袋通透的高屋頂是房子內最自在的地方，小巧開放空間可以解決旅人所有的住宿問題，再往內走去，在前後棟串連之間有著開放式的廚房，2、3 個外國住客在戶外悠哉地吃著午茶，夏天涼風徐徐吹來時，我覺得彷彿就在大自然裡野餐一樣的閒適自在。

「在過去，太鼓屋的前身只是一般的京都民宅，所以有許多地方都會因為

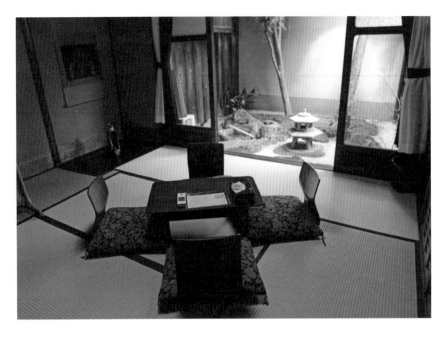

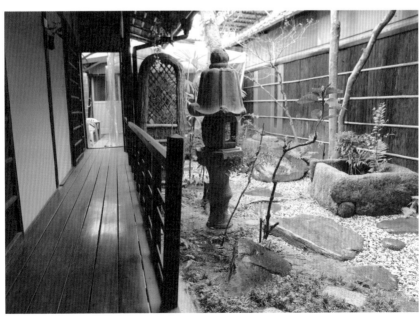

住家本身的需求而稍加改造或改建，我們接手後並沒有任意更動，只是簡單整理，讓屋子本身的歷史來當作好的迎賓氣氛。」工作人員帶著我們左看看、右瞧瞧，我發現在他端坐的櫃台後座位，有個獨特的隆起感，他興奮地對我們說：「這是整間屋子的一個小祕密，如果不說，應該很少人會發現呢！」接著工作人員把座位下的坐墊逐一翻開，底下是一個木造的蓋子，把蓋子打開後，讓人驚訝的是，這竟然有一口深不見底的古井，井下黝黑無水，他們說，這就是太鼓屋讓人覺得驚訝的地方，因為老町家火袋的結構，把一進門的整區長廊都做成了廚房，因此在廚房旁邊挖掘了一口井也是天經地義的事情，只是時至今日，井水已經乾枯，屋內結構改變，這裡也已經改做接待櫃台，井口就這樣封了起來，若遇到有興趣的客人問起，工作人員才會特別打開來，像是揭祕一樣的展示。

在場的人一面驚嘆、一面驚訝地往黝黑地井下瞧了又瞧，工作人員笑盈盈地看著客人們的好奇動作，突然間，我發現原本覺得似曾相

似的熟悉感，竟然是在這個地方，這樣讓人覺得奇怪的住宿場景，就出現在以前的夢中，原來這就是太鼓屋別邸一直吸引著我入住的原因。

老屋的氣氛與香味，從 180 年前就這樣傳了下來，我入住的那一天，儘管偶有腳步聲、住客走過的低喃交談聲，戶外庭院偶爾傳來的微風吹拂聲響，時而安靜、時而吵雜，但我靜靜躺在榻榻米上，「享受」這一切，老屋迷人的地方就在於此，是一種安心的混亂、也是一種混亂的安全感，這夜我意外地睡得安穩又香甜。

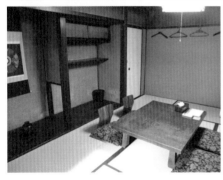
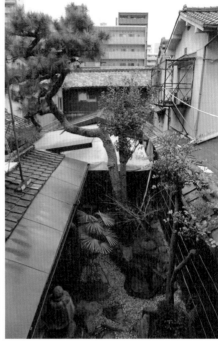

 自言自語小提醒

· 老宅隔音真的不好，帶個耳塞吧！
· 規矩較多，入住前先讀好民宿的規定，以免不愉快

DATA

🏠 京都市下京區高倉通五条上ル亀屋町170

📞 075-744-6588

🕐 Check in16：00～20：40；Check out 10：00，前台開放時間
08：00～12：00、16：00～21：00（未開放間沒有人接待，若於
其他時間入住需另加價）

💬 日文、中文、英文

🖥 taikoya-bettei.com

💲 多人房1人650円、女生專用多人房1人1,065円～1,250円(未税)

庵 Iori 小田原町

Iori

一夜醒來，我望著木頭橫樑質地的天花板。

是啊！這是京都早晨的樣子。

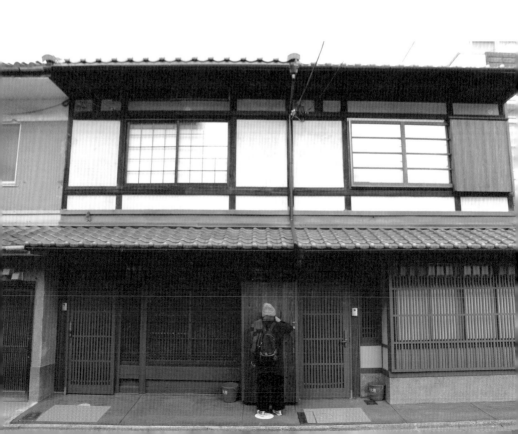

與老朋友的一期一會

　　第一次進入庵 Iori 的「筋屋町」，我以為只是停留一晚就此告別的美麗相遇，老屋子的香氣與一夜醒來後的榻榻米香味，都像是一場美夢一樣，讓人捨不得離去。

　　沒想到，在往後的一年之內，因為工作的關係，我竟然跟 Iori 有了不解之緣，因緣際會之下，我第二次、第三次的再次造訪，入住各間不同的 Iori 町家，在各個町家中品味、體會京町家的美好，每每在 Iori 過夜，都會刻意提早一點時間起床，在公共區域多賴一點時間，沉在大大的沙發裡，看著窗外庭院或者河景，讓自己在京町家一定會有的庭院綠景中，慢慢醒來，彷彿能從這獲得一些甦醒的元氣；自此之後，京都的 Iori 不再只是一個經營著京都町家民宿的場域，對我來說，反倒像是京都的一個讓人熟悉、放鬆的老朋友。

　　跟 Iori 的三浦社長相遇，是已經在入住過 3 間 Iori 町家民宿之後，在還留著有陣陣木頭香氣、剛剛落成開幕的「小田原町」新町家見面，三浦社長靦腆跪坐笑著跟我展開愉快的交流，面對民宿經營者的對談，雖然是第一次見面，卻有著老朋友一般的熟悉感，這倒是從來沒有過的感受。

單純的心願，不想讓京町家消失

　　「我們，真的很想、很想保留下京都老町家的美好，因此積極認

最喜歡的小事物
· 在美麗的老屋裡頭發呆
· 13間老町家都有各自的風格
· 「SOU SOU」的燈很美、很有設計感

真的努力著！」三浦社長是這樣打開話匣子的，儘管是京都 13 間老町家的改造經營者，三浦社長卻是時尚的西裝打扮，微開燙得筆挺的襯衫外有著毛衣背心，細金邊框的眼鏡透著一抹內斂的自信，說起京町家的選擇與改造，眼神則是轉成堅定與篤定的神情。庵 lori 主要以復興京都老房子為主，三浦社長的選擇方向是，在京都觀光區之內找尋在昭和 25 年之前（等於超過 70 年屋齡）的老町屋，並且至少建築本體還可以住宿為標準，來進行改造成民宿。

「因為不想讓町家消失，所以才有『庵 lori』的出現。我們將『庵 lori』定位在——是住宿卻也是保留京町家文化的發信地，希望可以讓旅客透過住宿，親自去感受京都傳統文化的美，只有真正留宿在京町家，才能知道過去京都人建築的巧妙設計與理由，也才能真的感受到我們努力保存京町家的理由。」三浦社長這麼說著，我順著他的視線，看向所處的這間「小田原町」老屋，裡頭處處充滿了新與舊的衝撞，前屋主留下的日本紙牌、舊器具，都成了老屋子裡的裝置藝術，即使是嶄新面貌的內裝，卻還是保有老味道。

但是，其實三浦社長不是京都人呢！我驚訝的得知這個消息。「我其實是神戶人，畢業之後去了一家有著 450 年歷史的老醬油公司工作，而後輾轉來到京都再讀研究所，自此，愛上京都！」被京都的文化厚度所吸引，也想要保留下自己深入京都後發掘的那些底蘊，在進入同樣以改造房屋當成民宿的公司努力工作後，三浦社長成為「打造並保留京都地區町家民宿」的推動者。

　「我們的改造方式是在舊的老物件的保留之下，想讓老東西也有摩登感，讓現代時尚感融入傳統文化之間，所以我們在每間町家都留有這樣的角落，搭配一點時尚魅力在裡頭，讓旅客住起來感覺不那麼舊、也能有一點新鮮感。」跟著三浦社長的腳步，我們上了小田原町2樓，在廁所的洗手台上發現了新鮮的東西，以和風風情花紋而成名的京都雜貨品牌「SOU SOU」，在這裡幻化成檯燈的角色，在挑高可見天花板的廁所格局裡，時尚地發光著，如同社長所說的，將新東西恰如其分地融合在老屋子裡頭，不多不少，剛剛好地擔任著點綴的角色。

品一杯暖茶，感受京都的日常

　那天下午，我坐在和式小客廳，喝著民宿內提供日本宇治茶冠軍得主「丸久小山園」的煎茶，綠茶淡雅香氣在室內緩緩飄散開來，就著那股香氣，彷彿融化了社長的靦腆。他緩緩看向戶外小庭，天黑前

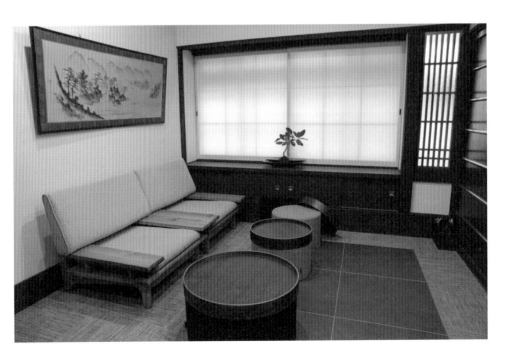

的深藍色色溫，讓庭院裡的造景顏色變得更有神祕感，「讓我著迷上
町家的原因，就是因為只要在室內，就能看著庭院造景的景觀，感受
一年四季的變化。這樣的感受，也讓我每次走入町家時，都期待著這
一次又會看到什麼不一樣的風景，而隱約期待、緊張著，這些都是住
在一般住家裡不可能有的獨特體驗。」

　　我想起我第二次住宿在庵 Iori「美濃屋」的那次經驗，美濃屋雖
然也有著中間庭院，但卻因為緊鄰著鴨川，而讓客廳正對著鴨川，只
要將拉門全數拉開，就彷彿坐在岸邊一樣，甚至能夠吹拂到鴨川的微
風。一早起床，映入眼簾的也是潺潺流水的鴨川風景、晨跑的人們、
騎著單車的京都學生，在眼前上演著他們的京都日常。把京都的美好
與溫度，潛移默化地融合在住宿空間裡，讓留宿的人們都能夠在體驗
過後真切地感受到，如走在木頭箱子堆砌而成的樓梯間、拉開木格門、
穿梭在有著緣廊的庭院周邊，就像彷彿真的生活在京都老風情之間，
真能感受到京都美感的滲入，也學到了一點點的京都美學了呢！

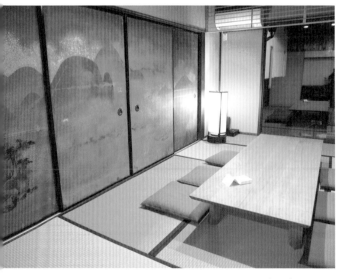

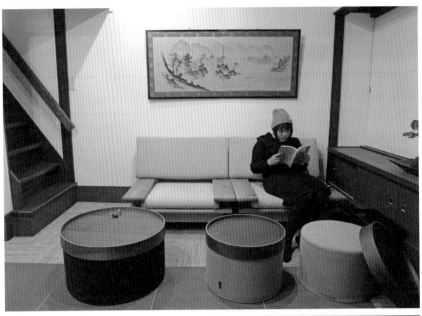

DATA

🏠 京都市下京區室町新町之間五条上る小田原町
（庵lori事務所：京都市下京區筋屋町144）

📞 075-352-0211

🕐 Check in 16：00～17：45；Check out 11：00
（住宿各間民宿均先直接至庵lori事務所統一地址辦
理入住手續，再由專人派車送達各棟民宿）

💬 日文、英文

🖥 www.kyoto-machiya.com

自言自語小提醒

・屋子沒有招牌，比較難找
・晚上在屋內要注意音量，
　以免影響鄰居

周邊小旅行

 01　efish

坐在鴨川畔喝杯河景咖啡

　　我是從這間小咖啡館愛上鴨川時光的，鴨川穿越京都，而 efish 完全把對應著鴨川的窗門大打開，彷彿讓人置身鴨川一樣。

　　這間小巧的咖啡館就在五条大橋與鴨川畔，走入隱密的店門後，真正的「裏風景」就是鴨川的川流不息人潮與潺潺河水。因為過去的京都五条是花街，有著藝妓接待的茶屋門口總會養著金魚來呼應花街，因此以第 5 個英文字母 e、加上魚 fish 成了店名。

　　來到這兒當然最享受的，就是咖啡搭配鴨川；有時候緊鄰鴨川的座位已經有人，但即使坐在店內的後幾排，還是能夠清楚看到鴨川畔的河岸風光，剛下課的高校生開心地追逐著向前跑、騎著單車的媽媽慢慢的往前滑過、眼中只有對方的戀人則緊牽著手散著步，更有什麼都不做的人，就只是坐在河畔，靜靜發著呆。有河的城市能夠讓緊靠著河畔的都市氣氛緩和、緩慢下來，順著風、聽著水流，緩緩深呼吸，喝一杯咖啡與吃著店內的招牌抹茶司康，無法不凝望著的鴨川，就是這樣有魔力的一條河。

DATA

🏠 京都市下京區木屋町通り五条下ル西
　　橋詰町798-1

📞 075-361-3069

💻 www.shinproducts.com/efish/index.php

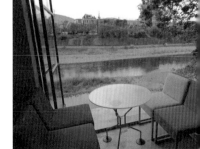

Wanderers Stand

站著喝也好喝的咖啡

走出月屋的那天早上，轉了一個小彎，咖啡香氣就這麼竄出來，濃濃的咖啡香引發我們的咖啡鼻，循著香味找到這裡，2016 年底開幕的咖啡小店，卻已經是好多熟門熟路京都人的愛店。

店名的 Wanderers 代表的是「浪人」的意思，他們希望「提供一個讓流浪的旅人們來到這裡互相交換情報」的地點，因此店內的牆壁上總是展示著全世界各地拍攝的照片，我們發現在櫃台甚至擺上了來自台灣的鳳梨酥包裝紙，簡單聊天之下，他們還大喊著「鳳梨酥很好吃」呢！

店內提供著從東京而來的「Little Nap COFFEE STAND」咖啡豆，悉心手沖就是一杯杯香醇，雖然店名有著「Stand」，卻不代表只能站著，他們開心地分享說：「站著也好、坐著也好，用你最輕鬆的姿態享受這杯咖啡，就是旅程最美好的一刻了！」

DATA

🏠 京都市下京區八百屋町58 イチハタビル1F
📞 075-353-5958
🖥 www.facebook.com/wanderersstand（FB）

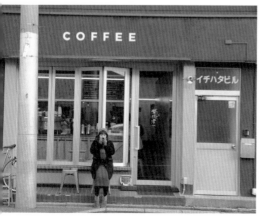

 ## 開化堂咖啡館

那塊起士蛋糕成了回台灣還想念的味道

住在しづや KYOTO 時，很難不被在路口旁的開化堂咖啡館（Kaikado Café）吸引而停下來喝一杯咖啡。那是一棟好美好美的黃褐色建築，大片落地玻璃窗就這麼借景窗外的銀杏樹，讓綠意引入了店內。

京都工藝百年老字號開化堂在 2016 年展開了事業的第二春，開化堂咖啡開幕，選上這棟原本為舊時京都巴士維修場的老屋子，剛好善用挑高樓層的優勢，讓咖啡館空間寬敞極了，以木頭純色搭配大片玻璃的裝飾，不加修飾的壁面反而透出老屋子特有的紋痕。

而店內將開化堂歷年來與其他品牌跨界合作的商品使用到極致，大小茶罐一字排開，在櫃台內閃爍著迷人的光芒，更使用來自東京知名「中川WANI咖啡豆」而香氣四溢，也專門請在地酪農以「開化堂茶罐」為發想而做出圓筒形起士蛋糕，更是香濃無比；加上使用著「公長齋小菅」的餐具、「朝日燒」杯子等，都是希望透過客人在品味一杯咖啡的時光內，享受到京都引以為傲的精湛工藝技術。

DATA

🏠 京都市下京區河原町通七条上ル住吉町352
📞 075-353-5668
🖥 www.facebook.com/kaikadocafe352（FB）

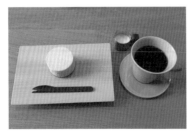

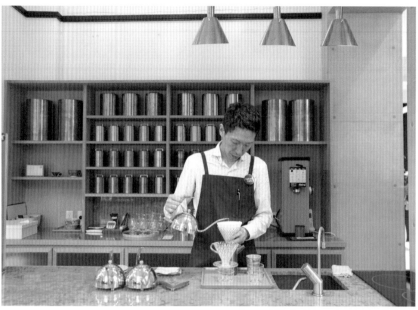

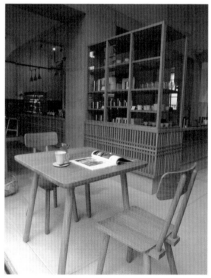

下京區の探訪小趣事

走到被認出來，跟開化堂咖啡變成好友

直到現在為止，去過京都的次數已經數不出來了。

而開化堂咖啡更是如此，2016 年開幕的開化堂咖啡，在還沒被媒體廣大宣傳前，我就已經發現了這兒，進而被那一塊做得宛如茶筒的圓筒狀起士蛋糕所深深吸引著，甚至在回了台灣後，還對蛋糕的那抹香氣深深著迷。且在我心目中，現場煮咖啡那位瘦瘦高高、板著臉、專注在手沖著咖啡的「川口先生」，也是開化堂咖啡裡最獨特的一段風景。

頻繁前往京都的那陣子，我常常去開化堂咖啡報到，有時候是因為寫稿子，有時候是填補一段午後時光，當然也因為那咖啡香與蛋糕而去。我喜歡坐在靠窗、面對櫃台的位置，因為那裡除了有窗外的綠影相伴外，還可以從那裡看見客人點了一杯咖啡後，川口先生開始精確地手沖咖啡的步驟，眼神專注、微微蹙眉的他，精準且速度均勻地把散發著熱氣繚繞的水注入時，咖啡粉像是活了過來一樣，飽滿的向上鼓起、再鼓起……

　　而等我與川口先生都回過神來時，我已經不知不覺間走到櫃台前，站在他的面前凝望著這一切了，還在不好意思的那瞬間，嚴肅的他卻對著我說：「你已經來過非常多次了，要不要進來模擬一下沖泡咖啡的模樣？」就這樣，我進了吧台拍下一張彷彿超級專業的手沖咖啡照，也同時，跟川口先生在奇妙機緣之下成了好朋友！

　　下次我還會來打擾你喔！川口先生辛苦了！

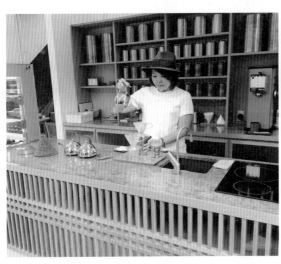

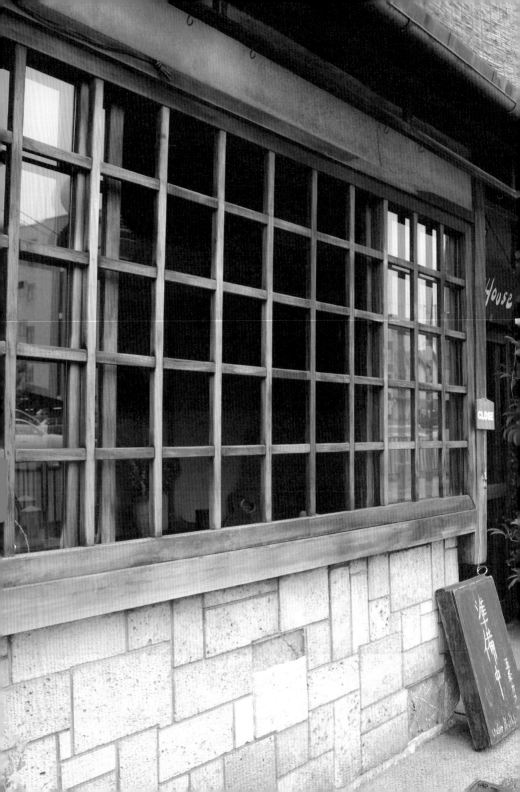

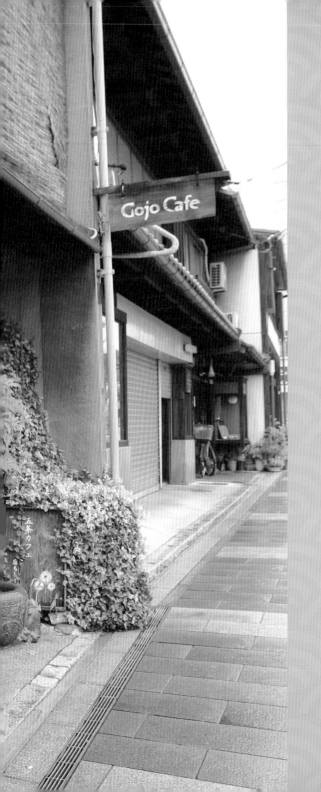

一空

Ikkuu

我一步步踩在箱階段上，也像是踏在歷史的痕跡上一樣！

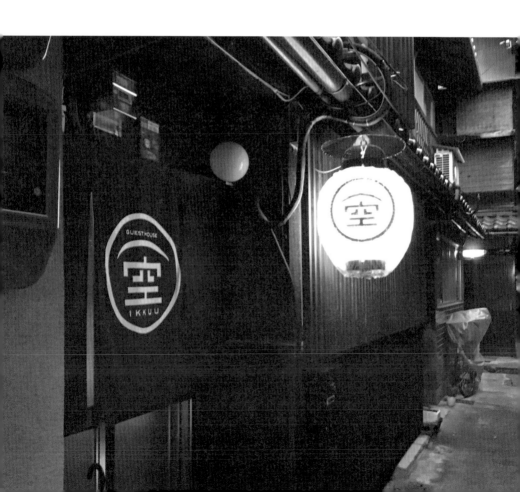

奇蹟出現的空房

入住「一空」是一個又美麗、又幸運的巧遇。

前一天傍晚在宮川町遇見正巧要去上班的藝妓，循著她的腳步我走入宮川町，被街上闃靜的氣氛吸引，闖入巷子內竟發現了京町家一空，丈青色的暖簾在秋日的微風中飄呀飄，標明是民宿，卻大門深鎖。被巧遇藝妓的興奮撩撥起想入住的慾望，上網一查後，才發現這裡竟是藝妓老茶屋改建的住宿，裡頭只有少少的 4 間房，當然，早已被預訂完了。

但，有時候旅行的好奇心就是這樣，一旦被勾引後，就再也忍不住，已經明確知道這間超神祕的老屋民宿，卻苦無機會進去（民宿有開放時間，在非開放時根本沒人，所以連參觀也不可能），我想起電影《舞妓哈哈哈》裡主角，因為沒有人帶路推薦而被拒絕進入茶屋的「一見さんお断り」（拒絕一見客）規矩，那天、那一刻，我真的頗有「真的好想、好想住進去！」的惋惜感。

所以，我在夜晚回住宿地後，瘋狂地往後查找了所有可能入住的日期，只想真實地入內一住，一窺這百年前的神祕茶屋；然後，就在隔日的早晨，起床後我無聊的再上網重新翻查時，奇蹟發生了，突然傳來當日空出 1 間房間的消息，我簡直是以歡呼式的方式預訂好房間，立刻打包收拾行李；再多付了原本預訂民宿的取消違約金後，帶著行李在午後約定時間，正式前往一空。

 最喜歡的小事物

- 很喜歡一空文字的設計、又圓又方的，溫柔又堅強
- 箱階段又危險又喜歡，有走在老歷史上的感覺
- 夜晚到街上走走吧！會遇到超多驚喜

一窺神祕茶屋，邂逅藝妓與舞妓

踏入一空，是乾淨的、是寧靜的時光凝結所，推開拉門，挑高的老町屋設計沉穩而開闊，右側改成了接待處，穿著乾乾淨淨、簡單的兩位服務人員靜靜地微笑看著我，聲音很像在老屋子內停滯了一樣，我想如果這時候庭院有風吹過，可能也聽得見。

老闆川內先生覺得，雖然這裡位處京都的老歷史區內，但是，這世界上不分國籍、宗教、職業，大家都是生活在同一個天空下，因而取了「一空」這個名字當作店名。2012 年 9 月 15 日開始，這間老茶屋有了新生命，僅僅只有少少的 4 間房卻仍保留舊氣氛，開始迎接來自世界各地的旅人。

他們說這間民宿過去是藝妓、舞妓工作的茶屋，隱蔽在京都花街祇園宮川町巷子內側，超過 100 年的老屋沒有做太大的改變，把小屋

改成 4 間住宿客房，連過往茶屋內使用的箱階段都完整保留著，我是真真正正走入一間茶屋。

而所謂茶屋，是提供賓客用餐，並且會有藝妓、舞妓表演以及跟貴賓玩遊戲的場所，稱為「お座敷遊び」，現在京都內，也僅剩下上七軒、祇園甲部、宮川町、先斗町、祇園東等五花街區域中有著這種服務，當然舊時的「一見さんお斷り」（拒絕一見客）規矩還在，同時也是重要的文化傳統。

透過進入一空，得以窺見舊時老茶屋的配置與樣貌，小巧的大廳留著店主悉心準備的京都書籍，火袋的高挑空間，正是保留町家原貌的證明，另一項重點，要屬上 2 樓時踩踏的箱階段，已經被使用得發亮的櫃子一個個都還能夠打開使用，比較高聳的箱階段得要緩緩爬上才不感覺危險。

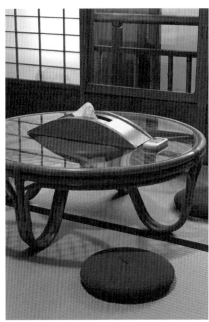

好幸運，宛如置身最美花街

我入住 2 樓的兩人房，小而溫馨，房間一角的梳妝台，雖然歷史已經不可考，但卻在角落散發著獨特的韻味，鋪開兩人的睡床，靜靜坐在房內時，真的很難相信，此地在百年前曾是歌舞昇平與遊戲的地點。比想像中小的房間內，因為幾乎緊靠著附近餐廳，仔細聽見，營業中的酒酣耳熱發出噹噹地杯觥交錯的玻璃聲與歡笑聲，讓人真切明白這兒仍是那條現在進行式的花街。

夜晚降臨前，我又去了鄰近的大黑湯澡堂，踏在宮川町上，巷子黑黑靜靜的，卻遇見好幾個金髮藍眼睛的外國遊客穿梭在這裡，拿著相機等待著要下班的藝妓、舞妓現身，能停留在京都這塊最美麗也最神祕的流傳文化發生地中，真的讓人覺得好幸運吶！

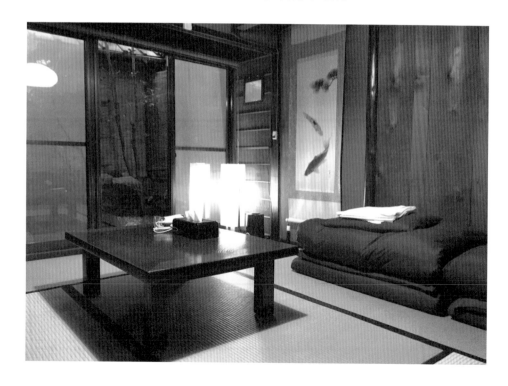

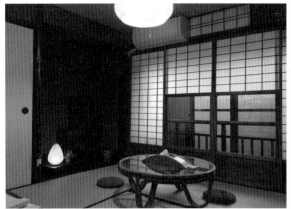

 自言自語小提醒

・深夜外出時真的會遇到酒客與下班的藝
　妓，這個地區較沒遊客，自己要小心喔！
・房間隔音比較不佳，要記得彼此尊重住客
　的寧靜（小聲說話吧）
・入住時間比較嚴格，請一定要遵守！

DATA

🏠 京都市東山區新宮川町通松原下る西御門町440番6
📞 075-741-6544
🕐 Check in 16：00〜22：00（超過22：00一定要事先說明否則視同取消）
　 Check out　08：00〜11：00（櫃台11：00〜16：00為休息時間）
💬 日文、英文
💻 ikkuu.s2.weblife.me/pg304.html
💲 個室1／8,000円、個室2／7,500円、個室3／6,500円、個室4／6,500円
　 整棟包棟28,000円（每房2人、包棟限8人）

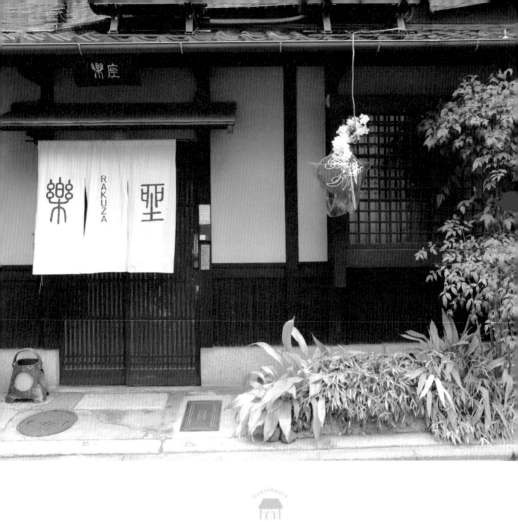

樂座
Rakuza

這天，我來到樂座，暖簾上一個大大的「樂」字，
宣告旅店到了，滿懷著期待，住進百年的藝妓茶屋裡。

 最喜歡的小事物

- 有前後棟的屋子很長、很美
- 坐在2樓椅子欣賞中間庭院
- 骨董家具很有feel

　　說起京都的町家旅店，「樂座」可以算是元老中的元老。2009 年才開始營業，算起來不到 10 年，比起京都這座本身就富含歷史的古都來講，實在年輕。不過，樂座的經典並非只是建築，這裡營造出的古都美學傳承，影響了為數不少的京町家旅宿業者的誕生。

住進讓人也想自己開旅宿的京町家

　　還沒拜訪樂座之前，就從月屋、金魚家的店主口中聽聞這間旅店。他們倒也沒形容過多細節，只說都曾經在町家旅店工作，「在樂座工作以後，喜歡上老房子的美，所以希望可以自己開一間旅店。」這些年輕店主各自開了同樣以老房子為主的旅店或者民宿，整個京都市計算起來，已經有 6 間旅店的店主出自於樂座。

　　也因為這樣，京都的町家民宿彼此有良好的溝通及互信基礎，能夠相互介紹旅客，在房屋的整理及保持上，也維持一定的水準。在京都的旅程裡，我特別規劃了要拜訪樂座，我很好奇，上了年紀的老房子維持不易，無論耗費的時間或者費用，都相較開新旅店更高。是怎樣的一間旅店，能讓人不只回味，還更想投入其中？

古家具、老院落，充滿懷舊之美

　　這天我來到樂座，暖簾上一個大大的「樂」字，宣告旅店到了。我掀起暖簾走入店內，頓時間彷彿穿越時空，進入有近百年的房子裡，每一步伐都是小心翼翼的。

已有 90 年歷史的樂座，原本是藝妓的茶屋。時間更迭，房屋轉手後，成為現今的旅店。在這兒可以感受到日式老屋內部狹長，裡頭藏有庭院、中庭及內院等空間，這是傳統「鰻魚寢床」的特色。走在屋子裡，光是那一院落一光影之間的轉換，便已經讓我喜歡上這間老房子。我想像在這裡工作的光景，應該也是小心翼翼的走每一步路，感受屋子四季時節的流轉吧！

　　因為過去曾經營茶屋，屋內留下大量的骨董、黑檀木家具，屋主也沒打算移動這些家具，反而讓其安靜、沉穩的放置於屋內，旅客來此造訪，也可以順便欣賞這些家具。正因為如此，樂座的房間相較其他青年旅館活潑輕鬆的風格，反而顯現出一種古意之美。這兒的房間格局與其他町家旅店的格局差異不大，有多人房、雙人和 3 人房等，

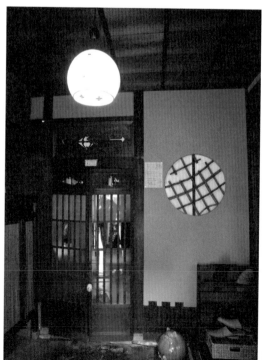

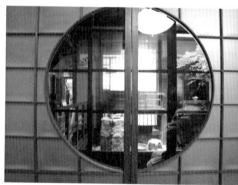

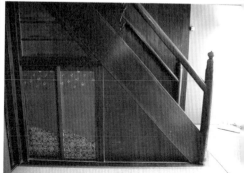

有放置日式床墊的房型，也有床架的西式房型。只是因為建築樓層較高，若訂到 3 樓的房間，得辛苦一點把行李扛上去。

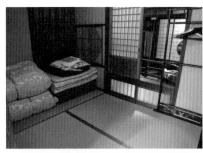

樂座有前後兩棟建築，各自為 3 層樓高，日式風格的中央庭院很值得花點時間感受。到訪那天剛好有點微雨，雨水有些落入庭院裡，有些則打在屋簷上，寧靜的聚集，成為一條小河，這時間凝滯的房子，此時只有水珠子在流動。

守護老屋子，注入新生命

那日午後剛好沒有其他客人，我獨自坐在 2 樓的斜躺椅上一邊望著庭院，一邊聆聽雨聲，以及京都町家旅店的老派風情。那一時刻，我忽然理解了離開樂座的員工，為何紛紛找到老房子開業的原因。如此，宛如時間停留的寧靜感覺，唯有京都町家才有，好好保存老屋，細心維護，讓房子再生，這一切才能延續下去。旅客之所以愛上京都，不也是為了這些守護房子的人，以及如我此刻感受到的這份感動嗎？

DATA

🏠 京都市東山區宮川筋2丁目255番地

📞 075-561-2242

🕐 Check in 16：00～20：50
　　Check out　11：00

💬 日文、英文

🖥 rakuza.gh-project.com/e/room.html

💲 2人房7,300円起 （未稅）

 自言自語小提醒

・扛大行李入住要小心碰撞

京小宿 古川雅

Kyoto Miyabi Inn

走入藏在老商店街的質感住宿，我們遇見了一名來自台灣的女孩、
一幢 90 年的老屋子……

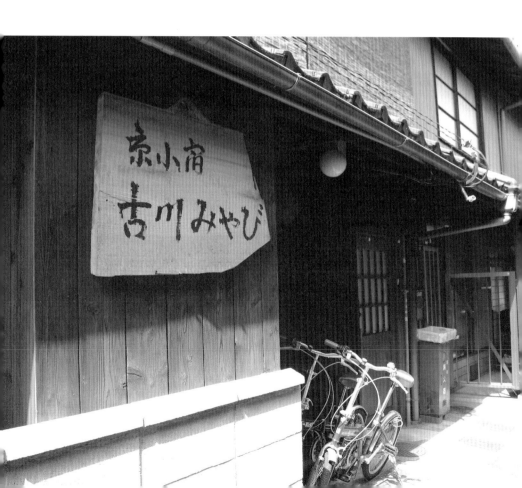

該怎麼形容初進入「古川町商店街」的印象？和錦市場的琳琅滿目、繁華感全然不同，這兒幾乎沒有觀光客。充滿古樸風情的商店街，三条通為起點，商店街通往白川，短短約 250 米的街道，是一種繁華褪去的庶民滋味。

白天的商店街是不怎麼點燈的，街道裡頭有幾家尚在營業的店。雜貨鋪、魚販菜販、熟食攤子，還有專賣調味料的小店，全是日常生活構築成的街道，來往的自然也是當地人。旅客不多，卻有種恬淡安然的氣息。

不畏困難，台灣女孩勇開旅宿

順著古川町商店街走，在小岔路處轉彎，「京小宿 古川雅」就藏在民宅巷子裡頭，若非刻意尋找，並不容易遇到。這兒是台灣人經營的民宿，屬於「貸切住宿」，也就是不單賣房間，而是出租整棟民宅空間，入住人數從 2 至 5 人，都可以自由使用所有空間。

自 2013 年開始經營，老闆娘過去從事廣播產業，因為想要學習日文，在 29 歲時赴日留學，念完日文後插班大學的國際觀光系所，她說：「當時寫的論文是京町家當作民宿的可能性，看了很多間老房子。」後來又因為自己喜歡帶著旅客與當地居民交流，因此自己決定找老房子開立民宿。

 最喜歡的小事物

· 附近的老商店街好有庶民生活感
· 藏在小巷子裡很神祕
· 一次入住就能享受整棟空間

京都人很排外，不少人在聽到要將房子建成民宿，就立刻拒絕。找了約莫30間房子，花了超過一年的時間，才發現這間藏在商店街裡頭的屋子。有將近90年屋齡的老宅，位處町家長屋建築裡頭的第2間，與其他老宅相連，屋內的老楔連結整個長屋，外觀看起來相當工整，屋子層層向巷內展開。

新舊融合的巧思，滿是溫馨情味

　　進入京小宿內，先是辦理入住手續的吧台，走過狹窄走道，有小型的休憩客廳，後方是衛浴空間，2樓以上則是住宿空間。「整個屋子的設計保留舊時的格局，但是使用的設備都是現代化的。」例如免治馬桶、衛浴設備等，屋子保留了舊時的模樣，卻被賦予了新的靈魂。

　　屋子裡頭的老櫃子、時鐘等，都是為了老房子特別保留的舊時生活用品，雖整幢老宅空間不大，卻感覺非常溫馨。現代化的設備，確實讓京小宿增添了與其他町家住宿不同的溫暖感，即便冬日到訪，也

絲毫不覺得室內寒冷。為了保留全木頭的房子，老闆娘也列出特別的住宿規則，比如不可使用明火，無論室內外都禁止吸菸，喜愛老屋的心，從這種微小的細節展現。

用愛心與耐心，生活在京都

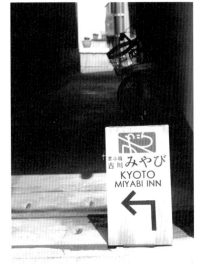

到訪這天，老闆娘特別帶我走逛古川町商店街，看她步行於商店街裡頭，跟在地居民寒暄，介紹周圍的老店鋪的人情。走入賣醬料的老店，只見她熟悉的介紹每種醬料的用途和特色，老店老闆看著她的身影，揚起大大的笑容。

原來，在京都經營一間老房子民宿，要學會的並非只是整理老宅與維護，更多的還有建立起跟周圍居民的連結。這一名來自台灣的女孩、一幢 90 年的老屋子，與說不完的人情故事，通通都鎖進這條充滿古味的商店街裡頭。

DATA

 京都市東山區堤町512-14
 080-5357-9198
Check in 須與工作人員確認
Check out 11：00
日文、英文、中文
kyoto-miyabi-inn.com
2人入住10,000円起（未稅）
4人入住28,000円起（未稅）

自言自語小提醒

・空間較小，放行李要注意
・室內外都禁止抽菸

京都祇園燈籠旅館

Kyoto Guesthouse Lantern in Gion

一位留著長長黑髮、腳踏木屐的男子緩緩踱步走過來，我們驚呼著：
「咦，你也要去祇園燈籠旅館！咦，你竟然是這裡的工作人員……」

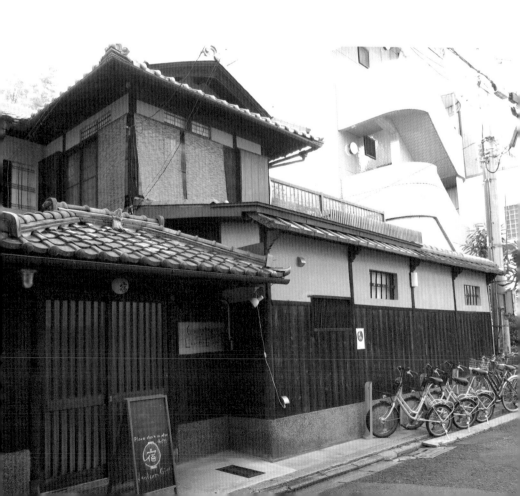

造訪「京都祇園燈籠旅館」就像是上演一齣電視裡才會看到的戲碼一樣，古怪又有趣、覺得狐疑，卻又忍不住一直問了又問，在這祇園燈籠旅館遇到的人事物，成了我回台灣後，久久都還會想起的回憶趣事。

古怪又有趣的「木屐先生」

那天已經是深秋，走過安井金比羅宮，遊客如織、穿著好看和服的女孩子們歡笑著，有的正綁著繪馬祈求著愛情、有的則是正興奮排著隊，等待著「斷惡緣、結善緣」。穿梭過人群，我今日目的地是隱蔽在眾多遊客後方小徑內的這間特色民宿。

轉過彎後，彷彿跟外頭的眾多遊客是兩個世界，循著地址找到了這棟有著古色屋頂、黃色外牆的老屋，老屋外沒有太多裝飾，我想著這是否是祇園燈籠旅館的可能性，狐疑的當下，在本來無人煙的小路上，傳來喀喀喀、喀喀喀的木屐踱步聲，從木屐音散發出來的慵懶感，抬起頭循著聲音探過去，一位留著長長黑髮、腳踏木屐的男子緩緩踱步走來，不往別處，就直直往我的方向走來，還來不及害怕，他便在我面前停了下來，我用生澀的日文不好意思的詢問著：「請問這裡是祇園燈籠旅館嗎？」木屐先生看了看我，點個頭，接著，便用鑰匙把門打開了。「咦，原來他是這間民宿的人啊！」正覺得怪又有趣時，沒想到「木屐先生」回過頭來，開了口，說出中文：「對啊！我就在這裡工作！」

最喜歡的小事物

· 暖桌暖桌暖桌！當然是暖桌
· 走路就可到達最愛的咖啡館
· 每間房都看得到小綠樹

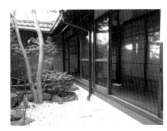

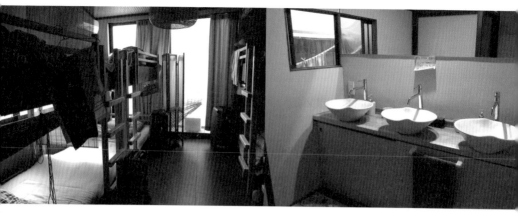

　　他是杜先生，是台灣人，也是攝影師，更是祇園燈籠旅館的接待人員，長髮飄散與穿著木屐的自在輕鬆樣，根本像個日本浪人，喜歡拍照卻不喜歡被拍，看似隨性卻能在言談之間與客人不斷交流，他說：「喜歡京都沒有理由，就想留在這裡。」可能前一刻還在客廳，下一刻已經在櫃台。覺得他有點怪、但又覺得怪得超特別。

在暖被桌上的聯合國大會

　　這樣展開與京都民宿的交流倒是第一次，在這棟兩層樓的日式建築裡，黑色屋瓦與黃牆的空間中，是來自世界各地旅人喜歡的住宿空間。1914 年建築的老屋，算一算也已經超過 100 多歲，於 2015 年稍加整修後，便以民宿的模式展開了老房子的新生命，總共只有 9 間

房，吸引了來自世界各地的背包客前來住宿；深秋的老町家屋子冷冷的，但客廳的 3 張暖被桌卻散發著一股強烈的溫暖。白天旅人出遊時，杜先生會以簡單不失貼心的提點旅遊小技巧，關於交通、關於景點，有時候甚至會提點一些拍照位置與技巧，這也是讓人覺得獨特且暖心的地方。

晚餐過後，是老屋內最熱鬧的時刻，來自各國的旅人不約而同的到了客廳，深秋的京都夜晚也已經冷颼颼，大家各別鑽進暖被桌，自然而然地開始交談起來；澳洲的遊客喜歡嵐山的美色、旁邊的韓國人則說著清水寺外的美食，一旁的德國人則喜歡京都鑽研至極的工藝品，而身為台灣人的我則分享了最喜歡的咖啡館……在祇園燈籠旅館的夜晚，不知不覺地參加了一場旅遊交流的小活動，手中握著暖暖地、散發著小煙霧的綠茶杯，我彷彿跟世界的旅人在這裡交心了。

而兩天後我在錦市場附近的路上尋覓午餐地點時，遠遠地，聽見了一個聲音，喀喀喀、喀喀喀的木屐聲，我和同伴相視對望了一眼，抬起頭來看，果然，浪人杜先生又是悠悠哉哉地散著步，走在迎面而來的小路上，「嘿！是你們啊～要去哪裡啊？」杜先生用彷彿早就知道會相遇的好整以暇態度看著我們，而我就像在京都遇見一個朋友一樣，笑開了～

DATA

🏠 京都市東山區毘沙門町44-49
📞 075-533-8887
🕐 Check in 16:00～22:00
　 Check out 10:00
📺 日文、中文
💻 www.guesthouselanterngion.com

 自言自語小提醒

· 老屋的木板輕輕踏還是會有聲音
· 保持開放的心別害羞，多多跟外國遊客交流喔！

Gojo Guesthouse

一名金髮老外看見我來了，從木頭櫃台後方起身，
用帶有洋腔的流利日文說：「歡迎來到京都。」

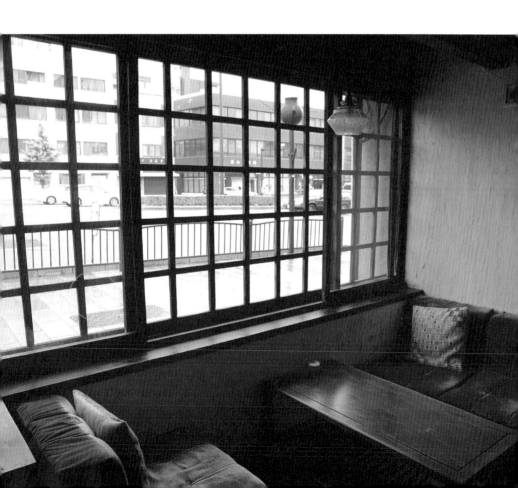

到訪「Gojo Guesthouse」時是夏季的晚間 8 點，我拖著行李匆匆走過鴨川，河畔一陣微風吹過。京都的夏季，鴨川畔架上了納涼床，水聲潺潺，人們談笑聲音夾在川流聲中，這是屬於京都的夏日夜曲。

咖啡香與老屋芳香齊飄散

Gojo Guesthouse 與許多京都町家的老屋相同，門窄、內裡卻狹長，夜晚尤其看不清那木頭板上的字樣。我是從門外看見黃燈裡頭人影閃動，才察覺旅館到了。這是間中二階的京町家房子，有兩層樓高，外觀看起來很寬敞舒適。

憑著直覺拉開門，滿室黃光迎接我。一名金髮老外看見我來了，從木頭櫃台後方起身，用帶有洋腔的流利日文說：「歡迎來到京都。」我突然有點不知道自己身在何處，充滿古樸日式風格的京都，怎麼突然有個老外在這兒？旅宿空間好玩的地方就在這裡，因應主人的性格賦予空間生命；這裡走的不是什麼精緻細膩風格，也稱不上優雅，舊

最喜歡的小事物

· 1樓就是咖啡館，喝咖啡很方便
· 單人床位價格好便宜
· 附近就有澡堂可以泡澡

有的京町家格局，在此處已經被改造成新式的接客空間。黃光填滿的室內，1 樓是咖啡館，2 樓是住宿臥房。一切清爽，簡簡單單，沒有過多的裝飾，這份清淡的閒適風格，倒顯得有點洋氣。「因為喜歡旅行，所以找了這間老房子開旅店，希望可以把京都的美傳達給更多人知道。」辦理入住時遇到店主，我隨意聊到我來自台灣，問起他開旅店的原因，屋主如此回答。Gojo Guesthouse 在京都有 2 間分館，我住的這間有附設咖啡館的是本館。

我抬起行李穿過窄窄的樓梯空間，寬不到 100 公分的木製樓梯，需要小心前進才不至於滑倒，每走一步，就可以聞到屋子裡頭的木頭香氣。上樓便可看見房間，老式木門隔間，我輕輕地拉開，京都的宿舍房型因為老屋的限制，較少使用上下鋪，反而常用竹蓆或者屏風隔

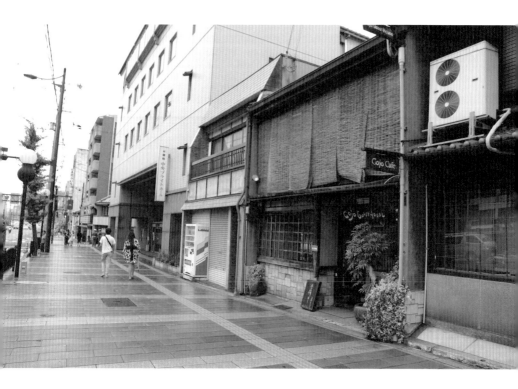

間，旅客自己鋪好床，就睡在榻榻米上，如此設計讓晚歸的旅客不至於在「上床」時驚擾到同睡旅客。而我選了一個靠牆的位置放下行李，自己把床鋪攤開鋪好，一房 6 個床位，也寬敞舒適。

住京都老屋旅宿說不清楚幾次了，有趣的是，老屋子似乎有種寧靜的魔力，無論入住旅客有多少，又無論是何種老屋，步行其中或者正常起居生活，旅客們都總會安安靜靜。偶見牆上貼了「入夜之後請保持安靜」的提醒，也只像一張裝飾性的海報，無須特意強調，原本就應該這樣做。

享受寧靜、簡單的早晨時光

經過一晚的酣睡，早起時周圍旅客都已經起床默默離開，安靜地彷彿從未有人同住過。我走下樓梯，咖啡館傳來烤吐司香氣，我選了

窗前的座位坐下，門外偶見人影經過，這兒雖不在小巷道內，但依舊是寧靜的京都氣氛，適合像我這樣的獨行者前往。

烤吐司和熱茶上桌了，我點的焙茶用一只精緻的陶杯裝著，很有手作的質感。我忍不住好奇詢問，來這兒打工度假的老外員工手指著店內的櫃子要我靠近看看。老櫥櫃裡擺滿了各種手作陶杯，各自擁有獨立形狀，全都是店主的蒐藏，我在櫃前看了好久，那乘載各樣杯子的老櫃，彷彿擁有房子的靈魂。

坐回到窗前的位置，看著街道上川流而過的旅者，一口咬下吐司，奶油香氣撲鼻，再配一口焙茶，濃香的茶味、簡單而豐盛的早餐，搭配杯子裡流動的茶湯風景，我心中的京都恰好是如此景色，一切安靜而美好。

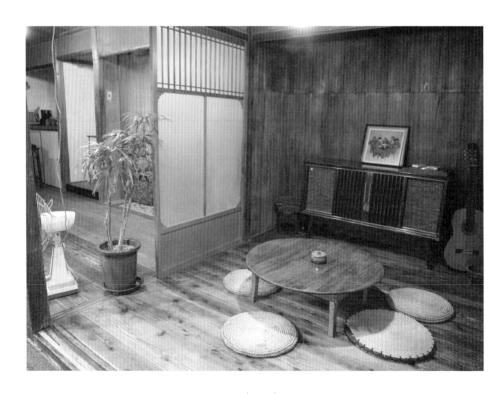

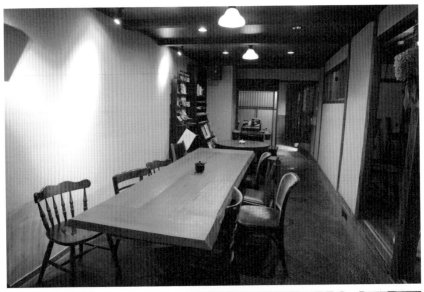

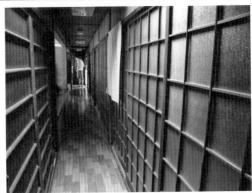

DATA

🏠 京都市東山區五条橋東3丁目396-2

📞 075-525-2299

🕐 Check in　15：00〜22：00
　　Check out 11：00

💬 日文、英文

💻 gojo-guest-house.com

💲 單人床位2,000円起、2人房5,500円起（未稅）

 自言自語小提醒

・怕吵的人別選床位住宿

・樓梯小滑，走路要小心

周邊小旅行

01 川端通

夜深時別忘了到街上碰碰運氣——尋找藝妓

祇園裡的花見小路是京都最著名的藝妓出沒場所，許多故事也圍繞著花見小路在書寫著。而我們因為住在「一空」，發現外頭的那條「川端通」其實更能在沒有眾多遊客出沒的時候，瞧見藝妓走路的身影。

那天約莫晚間 10 點過後，我們來到街上漫遊，除了門戶緊閉的茶屋流洩出的燈光外，外頭早已經是漆黑一片，沒多久一扇隱隱透露著歡樂氣氛的門打開，正要回家的藝妓深深地向裡頭鞠躬後，踏入夜歸的夜色道路中，一個接著一個出來。

川端通路地區也是目前為止京都茶屋保存良好的區域，道路兩旁的茶屋料亭也都持續有著藝妓、舞妓的服務，如果想要知道有哪些料亭是有這樣服務的，別忘記看看門口牆上，掛著一張張有字的小木牌，上頭就是藝妓、舞妓的名字呢！

🏠 京都市東山區川端通

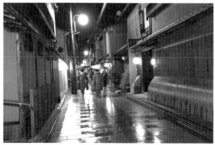

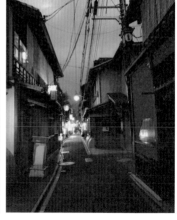

豆寅

學藝妓小口小口吃壽司

京都的藝妓與舞妓姿態迷人，但是每次看見她們完妝的狀態，還是會忍不住想著，每當這樣裝扮時，到底怎麼吃東西呢？

但這間「豆寅」解答了我們的疑惑，就在最知名的花見小路上。踩踏在石疊小路，有著這樣一間店，提供著「連藝妓都能夠安心張嘴一口吃下」的迷你豆壽司，在日語「豆」就意味著迷你小巧的意思，因此這裡提供了貫徹著「豆」之精神的料理。店裡在午間與晚餐提供著有著小巧壽司的套餐，我們在午餐時進入，午餐套餐提供 13 顆豆壽司，壽司師傅說，製作這些小壽司最困難的地方，就是把壽司米捏出圓潤飽滿地一顆球型，這是最為辛苦的地方。而搭配時令生魚片與日式配餐，另外還有前菜、碗物、烤物、炸物與甜品，也通通以小巧的迷你碗碟裝盛著，一道道精緻地上桌，光用看的，就讓人視覺大滿足了呢！

DATA

 京都市東山區祇園町南側570-235

 075-532-3955

kiwa-group.co.jp/mametora_gion

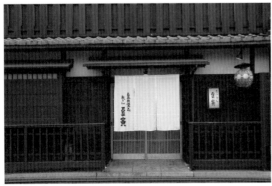

 # 安井金比羅宮

眾目睽睽也要鑽過去

結善緣、斷惡緣、求良緣……日本人特別愛祈求，事事幾乎都有對應的神社可以去祈願，在歷史悠久且堅守傳統的京都更是，這也就是為什麼京都幾乎三五步就會有著神社、寺院比例特別高的原因。

在這些祈願中，締結良緣或善緣當然是廣受歡迎的，不過在祇園附近、日日都超人氣的，是另一座以「斬斷緣分」而聞名的「安井金比羅宮」。在裡頭有著一座巨幅的「緣斷緣結碑」，祈求的儀式是，於本殿參拜完後，在碑旁領取代替著自己身體意象的「形代」一枚，在上面寫下祈求的願望後，帶著形代從碑外以跪姿穿過到另一頭去、接著再從裡頭鑽到外側，最後把形代貼在石碑上，如此一來就能斬斷惡緣、迎接良緣到來。

也因為這斬惡緣的巨大能量太有名，幾乎日日都有男男女女在碑旁排著隊等待來「體驗」一番，不管穿著和服或者打扮時尚，都顧不得形象，誠心地穿梭與祈求，也成為這裡有趣的情景呢。

Ⓓ DATA

🏠 京都市東山區下弁天町70
📞 075-561-5127
🌐 www.yasui-konpiragu.or.jp

04 古川町商店街

窺看京都庶民日常好去處

　　要前往「京小宿 古川雅」一定會經過這座商店街，高高的遮雨棚完好保護著，這是《千年繁華》作者壽岳章子筆下，述說著自己出生附近的場景。而這商店街雖然不如錦市場繁華與活躍，但卻是一條滿是懷舊色彩、充滿京都庶民味道的小品商店街。

　　走入裡頭，沒有華麗的裝潢與布置，卻能夠真正看到京都人的生活，販售雞、鴨肉的小肉販晃悠悠地在跟推車經過的婆婆聊天著，一旁水果攤的伯伯興趣盎然地看著我們這些觀光客，顧不得有鄰居婆婆詢問水果價錢，竟然自顧自的跟我們聊起天來，而婆婆也不以為意，就這樣好整以暇地在旁加入了聊天的話題。沒有大聲吆喝、沒有觀光人潮，對他們來說小市場裡的小事情值得聊上好久好久，時間在這裡頭慢了下來，卻是日後常常想起的一段特別的回憶畫面。

DATA

🏠 京都市東山區古川町546番地
💻 www.furukawacho.com

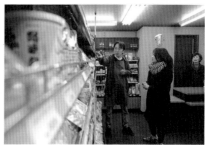

％ ARABICA 東山店

從剛開幕喝到現在，已經爆棚狀態

知道這間咖啡館，是已經歇業的「麵包與馬戲團」店員說的，那天的京都好冷好冷，早上特別想喝一杯好咖啡，他們說剛剛開了一間「全京都最好喝拿鐵」的店。

那時候的「％ ARABICA」才剛剛開幕幾天，我們走上長長陡陡的八坂通路，走入門口透明的店裡點上一杯拿鐵，站在地上印著％的位置跟拉花拉得極美的拿鐵拍了一張照後，品嚐一口。自此，％ ARABICA成了京都早晨最美的回憶。

後來的後來，％ ARABICA在嵐山開了店、在大丸百貨也開了臨時櫃，更甚至開進了香港、杜拜、科威特等地，聽說已經準備進軍中國。而我一直記得，那天冷冷的氣溫，我喝下的那一口熱拿鐵，在剛剛好的溫度、剛剛好的奶泡比例、剛剛好的滑順咖啡濃度裡，好喝到讓我抬起頭看著為我煮上那杯咖啡的山口淳一先生的那畫面，自此之後，次次京都、便次次％ ARABICA 了！

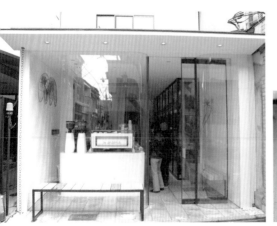

DATA

🏠 京都市東山區星野町87-5
📞 075-746-3669
🔗 www.arabica.coffee

⑥ 青蓮院門跡

當代藝術碰撞舊寺院的超美火花

那是一座，有著 800 年參天古楠木庇護著的寺院，「青蓮院門跡」隱身在名所平安神宮與知恩院之間，而我們是為了看一眼，在老寺院裡獨特的時尚美學——蓮花而來。

青蓮院歷代住持都是皇家的出家親王所擔任，所以寺院雖小卻有著小品而優雅的貴族氣息，在宸殿、小御所、華頂殿等區間都能感受到。而就在華頂殿內的門側，一幅幅用鮮明色彩勾點金邊的襖畫最吸睛，在傳統，襖畫是以純金與礦物當彩繪原料畫於寺院裡的禪意畫作，大多都以寧靜典雅為主。但這裡的襖畫，請來京都搖滾派藝術家木村英輝先生用色彩鮮豔的現代畫具與原料，大膽地將原本安靜的蓮花演繹成了最耀眼的飽和畫作，斑斕色彩燦爛的蓮花從門扉裡躍出、或昂首向上伸展、或隨風彎曲了枝幹，栩栩如生的模樣叫人著迷，也讓人見證到，京都美學在傳統與現代之間的結合，是那麼樣的具創意又能彰顯文化！

Data

 京都市東山區粟田口三条坊町
 075-561-2345
www.shorenin.com/night

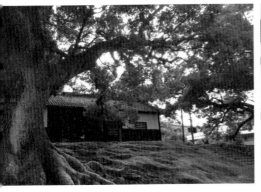

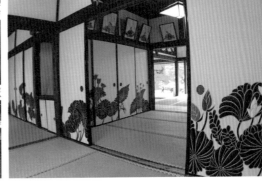

東山區の探訪小趣事

追蹤藝妓全記錄：偷看藝妓梳頭＋深夜在街頭發呆＋去藝妓的湯澡堂

做這件事情，其實是有點近乎變態的，卻也是不經意的。

入住「一空」的那天，有氣質的店主低聲告訴我們，這附近保留了許多的藝妓生活風情可以品味，如果有興趣，試著在附近花時間走走逛逛！即使已經來京都這麼多次，對於藝妓、舞妓的好奇心依然沒有減少，加上這鄰近地區茶屋家數眾多，我們真的興起了窺探藝妓、舞妓生活的念頭。於是那天傍晚，我們開始晃遊川端通街上，尚未營業的茶屋緊閉門扉，只有門前掛著的藝妓名稱小木牌還在，街上安安靜靜的並沒有太多人，而我們也就隨興地鑽進一條條小徑裡探險，試圖尋找她們的蹤影。

當夜幕來臨前，線索開始一個個出現了，小巷內一間樸質無華理髮店，突然走出了一個梳戴整齊的藝妓，並以快速的小碎步奔走，隱沒在傍晚的巷弄內，往內望去，還有幾名女子同樣正妝點著，我們好奇地張望，她們給了我們含蓄地微笑。

回到川端通街上沒多久，巷子裡，兩名穿戴整齊的藝妓，一前一後地走出來，低頭、碎步快速地向前走去，我們張大了眼睛看著，

彷彿是電影場景在眼前上演一樣，甚至忘了拍照。夜晚，我們更得知藝妓偶爾會前往沐浴的「大黑湯」錢湯所在地，便興奮地前往大黑湯探險與洗澡，雖沒遇見傳說中頂著頭來洗澡的藝妓，但從一旁一個個寫著她們名字的扇子，也足以窺見一二。

　　回去前，我們在街頭遇見了一位金髮外國女生，拿著長鏡頭相機在街邊佇立著，我們忍不住跟她交談，這已經是她來的第三個夜晚了，她日日都在這條街上等候著，以最禮貌的距離來拍攝讓人醉心不已的京都神秘女子風景，我們分享了午後的探險旅程後，彼此相視而笑，舞妓啊～藝妓啊～真的讓世界遊客著迷、醉心不已啊！

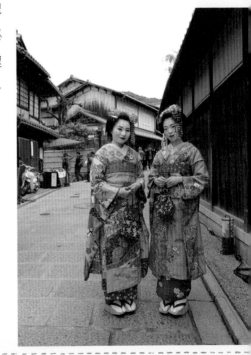

| Part 4 |

左京
さきょうく

中京
なかぎょうく

北區
きたく

・和樂庵
・京都藝廊旅店
・小世界旅社

和樂庵
Waraku-AN

她一邊說，一邊比手畫腳，說自己有空的時候，都會坐在院前發呆一陣，泡杯茶配院景，「那是住在老屋子裡頭，最滿足的時刻。」

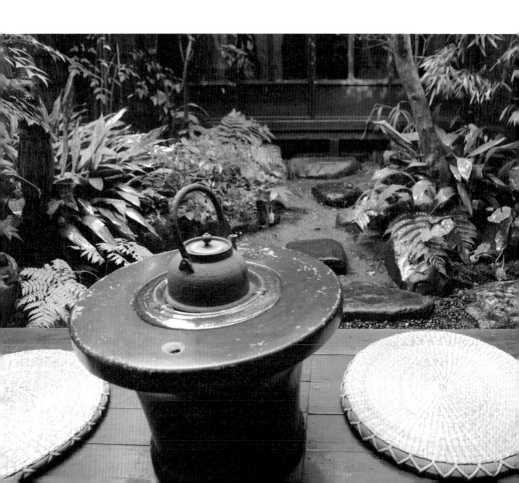

最喜歡的小事物

· 藏在大馬路旁的巷子幽靜感
· 附近有大眾澡堂「平安湯」可以泡
· 老屋前的石板步道,很有走進鄉下
　人家的錯覺

探訪隱身小徑中的老房子

　　那是一個微雨的京都早晨,我撐著傘從京都的平安神宮後頭穿過,尋找一間已經超過百年的老房子。只見大馬路上人車川流不息,我一間一間房子找,卻不見其蹤影,在街頭彎來繞去,好不容易發現一道木門,上頭架了個板子,寫著「和樂庵」。從屋外向內看,不見房子。拉開門,門後還得再走過一小段石板路,這在大馬路旁側的蜿蜒小徑,一走入其中,馬上落入一種與周旁不同的隱世隔絕感,這也算是京都獨有的魅力之一吧!

　　由老闆娘裕紀小姐與法國先生 NICO 共同經營的民宿,起源於 2006 年,當時日本還沒有什麼民宿設立,兩人因為想有一個空間與人交流,加上裕紀小姐是石川人,過去曾在老房子裡頭生活,喜歡京都,想跟更多人分享城市的美,所以找了這間有百年屋齡的老房子。

「京都是一個很嚴肅、很有條理的城市，但是有時候會讓人感覺很遙遠。」比起精心打造、裝飾華美的房子，老屋子的氣質更溫柔、更有人情味，也能讓人有種特殊的生活感，「希望到京都的旅人，可以好好放鬆，在這個城市裡感覺到輕鬆氣氛。」真要解釋什麼是生活感，也許是一種自在生活的步調吧！

　　「這間房子以前是香客休息的地方，中間還曾經是外國學生的宿舍，直到我們接手後才變成民宿的。」裕紀小姐說，與傳統住商混合的町家格局不同，這兒最早因為提供香客使用，所以原本就有隔間，接手後並沒有再大改造，而是保留原有的空間感。

　　和樂庵把老房子維護的好美，在重新修復的過程中，使用天然塗料以及土牆等日式傳統方式整理，讓屋子保留原本的氣味。走入屋內的大廳空間，發現屋主蒐集可供 3 人坐的老式皮沙發，暗紅色的皮縫

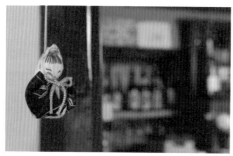

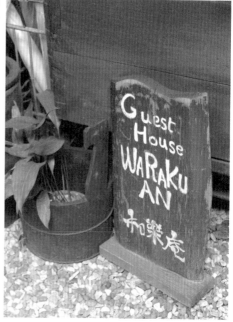

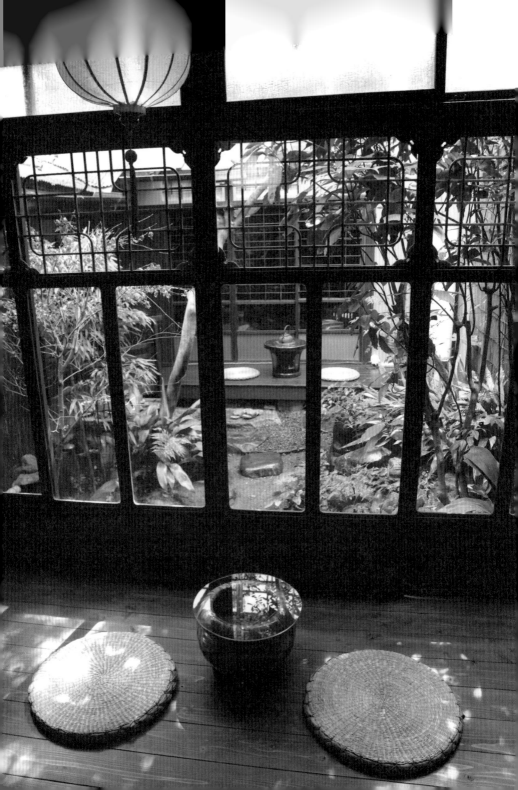

上格紋，很有後現代的藝術感，一旁的老櫃子和桌子，倒也與整個空間搭配得極好。

這兒有私人房型，可供 2 人、3 人或者 4 人住宿，也有單賣床位的住宿空間，中間以竹蓆隔開，整個屋子空間不大，卻可以住進約莫 20 個人。其中入住旅客約莫有七成是外國旅客，最大宗是台灣人，還有不少旅客曾在此打工換宿，由此可見「和樂庵」受台灣旅客喜愛的程度。

在庭院裡感受四季風光

而我特別喜歡這兒的是町家民宿裡常見屋內的中庭空間，小院裡蘊藏了京都一年四季的變化。這兒整理得很舒適，裕紀小姐看我站在院前發楞，「坐在庭院前面，是我最喜歡的時候喔！」她一邊說，一邊比手畫腳，說自己有空的時候，都會坐在院前發呆一陣，泡杯茶配院景，「那是住在老屋子裡頭，最滿足的時刻。」

我自己泡了一杯茶，小心翼翼的走過走廊，學習裕紀小姐的樣子，悠然坐在廊上的坐墊上，看著雨滴慢慢滴落於樹葉上，濺起細微的水花。在小小庭院裡，時間緩緩從眼前經過，那種停留在城市裡的悠然，讓人好眷戀。

DATA

🏠 京都市左京區聖護院山王町19-2
📞 075-771-5575
🕐 Check in 16：00～20：50
Check out 08：00～11：00
💬 日文、英文、法文
🖥 kyotoguesthouse.net/j/home.html
💲 2人房14,00円起（未稅）

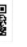 自言自語小提醒

· 隔音比較不好
· 滿房時洗澡要等很久

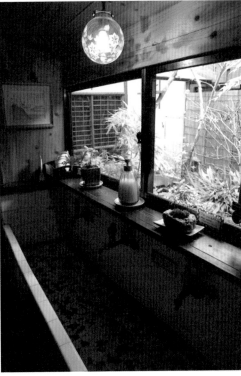

京都藝廊旅店
Art Hostel kumagusuku

24 小時都睡在美術館裡，我擁有一間藝廊。

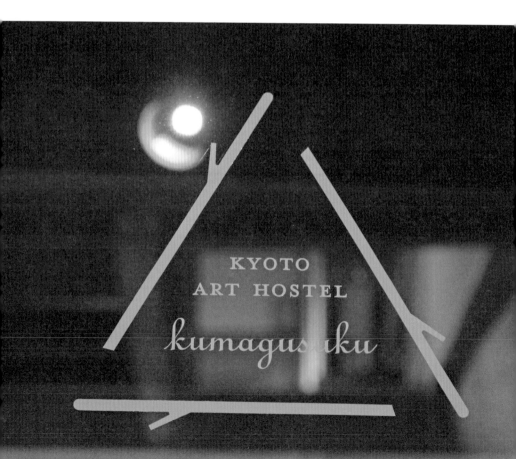

我還記得走進這間小旅店的第一幕畫面：整棟町家房子彷彿時空靜止，一隻北極熊從牆壁上緩緩步行而下，我看著牠一步、兩步、小心翼翼走在牆的邊緣，彷彿就要攀牆而下，正當我想要看得更清楚的時候，畫面切換了，一隻水鹿揚起頭，與我互望。那北極熊自然不是真的，而是 24 小時投影播放在牆上的畫面，是「京都藝廊旅店」（Art Hostel kumagusuku）為期一年的展覽。

走入一棟連柱子都藝術的老屋

走進 Art Hostel kumagusuku 藝廊旅店，是一日的傍晚，夏季轉秋的京都，夜裡開始有點涼意。我拉著行李，穿過京都小巷道，停在一片灰色的牆前面。這間以藝廊為風格的旅店，從我拉著行李準備走入時，就已經開始進入展覽的視覺空間。乾乾淨淨的水泥顏色塞滿眼底，僅鑲上一盞代表旅店 Logo 的燈管，藝廊旅店到了。襯在京都這個

最喜歡的小事物

· 屋子裡的木頭都有各自的故事
· 自家製的早餐好好吃
· 每隔一年住都有不一樣感覺

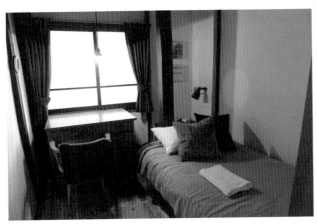

自傲於傳統建築，放目所見幾乎是木頭色的地區裡，這種帶有孤芳自賞氣息的驕傲，反倒顯得醒目無比。

　　大量的水泥顏色讓整個空間充滿冷調氣氛，但木色結構和暖色的燈光，又有隱隱的溫和。粗礦中帶著溫暖的優雅，是我一踏入這個空間裡的感覺。建在百年老屋裡頭的藝廊旅店，好像一幅抽象畫，我推開灰色牆壁邊大門，站在門口向內望。先是樓梯，而後吧台、走道，清澈乾淨的室內格局，彷彿能夠一眼望盡整個屋子的每個角落，但實際走進屋子裡後，才從每一處看見細緻微小的風景。屋主矢津吉隆留著一把小鬍子，與女友站在藝廊旅店的吧台裡面。看見我來了，兩人以一杯咖啡作為交談的開端。磨豆、煮熱水、擺上濾紙，咖啡沿著濾杯緩緩滴進杯子。一切都好慢，卻是那種慢慢悠悠，帶有寧靜的停頓感。向屋裡頭走，黑白色調的影片打在牆上，那隻北極熊靜靜地從牆角走過。1樓是入住用餐和展示空間，2樓以上是住房結合部分作品展出。

Art Hostel kumagusuku 和其他京都的町家旅館不同，不強調流行的顯學「老屋」，而是在藝術中帶出傳統京都老屋的隱性美學。好像把藝廊開在這間百年老房子裡頭，只是剛剛好，這種來京都，理所當然要住老屋、欣賞老屋的脾氣，很是一個藝術家的性格。Art Hostel kumagusuku 確實是京都眾多老屋旅宿裡少見的作品，屋子外觀和內裡的許多京町家格局都已經改造，但卻美得讓人傾心。

老宅中的藝術饗宴

本來學的是現代雕刻，矢津吉隆曾在瀨戶內海藝術季舉辦「藝術旅居」的展覽。展期結束後，他心中萌生「來開間藝術旅館吧！」的想法。看不懂的藝術，真的是藝術嗎？或者只是一個裝飾而已？「那種藝術太遙遠了，所以我開始想，想找一個地方，讓人可以整夜的看藝術到睡著。」矢津吉隆說起這段話時，眼神隱隱的發光。矢津吉隆說，因為想讓更多人看得懂藝術品，所以成立了藝廊旅館，用布展的方式設計住宿空間，館內藝術展覽一年更新一次。讓旅客入住後，可以跟藝術品相處一整夜。

透過朋友，矢津吉隆找到這間藏在巷子裡頭的百年老屋，把原本日式的町家老屋內的中庭打通，改成寬闊不遮蔽的空間，房子的 1 樓除了吧台和洗手間，僅留下 3 根柱子，各自被漆上不同圖案。「柱子上的創作都不是隨手畫出的，全是年輕藝術家對房子的感受。」我仔細看了看這 3 根柱子，說到底在畫什麼，其實並不精確，只覺得那種對老屋深深的著迷感，被真真切切的鎖進柱子裡頭。

擁抱著藝術品入睡

簡單的美學風格中帶有現代張力，跟百年老屋經過時間掏篩後的天然優雅相互結合。辦理完住房手續，我沿著屋內的梯子，走上２樓的住房空間時，發現每一層階梯都有不同的顏色，「這是在傳達日本傳統的漆器製作過程。」矢津吉隆指著階梯解釋。這間藝廊旅店並非把床鋪架設在空蕩蕩的展示空間裡，而是結合藝廊與住宿，隔間出４間房間，一房可住１至３人不等，最多僅能容納９人。那天晚上，我住進面對天井空間的雙人房 Room 4，房內可以一覽無遺動態影像，眼前就是北極熊緩緩從牆走下的畫面，小型客廳空間中則有互動的影像作品。

牆上切割的人像眨眼凝視房間，沙發旁的電視，則播出爐火燃燒的畫面，螢幕裡頭正在燒一組電腦鍵盤，隨著時間推移，鍵盤逐漸消

失於畫面彼端。象徵拋下快速的生活，回到原始生活的彼岸。我坐在這螢幕播出的熊熊爐火之前，突然感覺自己像抵達遙遠的異鄉海邊，坐在沙灘上，看著眼前的枯枝燃燒，燃燒的氣味蔓延整座屋子。一直到入夜，牆上的投影不斷播放，燈光打在窗台上，像一場流動的饗宴，從未停歇的畫面，一直陪伴我到夜深，彷彿把我隔絕在像京都這樣的城市裡頭，獨自擁有灑滿一室的藝術展覽，富足也很快樂。

 自言自語小提醒

- 通往2樓階梯比較滑要小心
- 只有門口才有衛浴空間，晚上上廁所要
 注意腳步
- 單人房最熱門，要提早2個月預定

DATA

🏠 京都府京都市中京區壬生馬場町37-3
📞 075-342-8168
🕐 Check in 16：00～22：00
　 Check out 08：00～11：00
💬 日文、英文
🖥 kumagusuku.info
💲 單人房7,000円起、2人房15,000円起、
　 包棟50,000円（未稅）

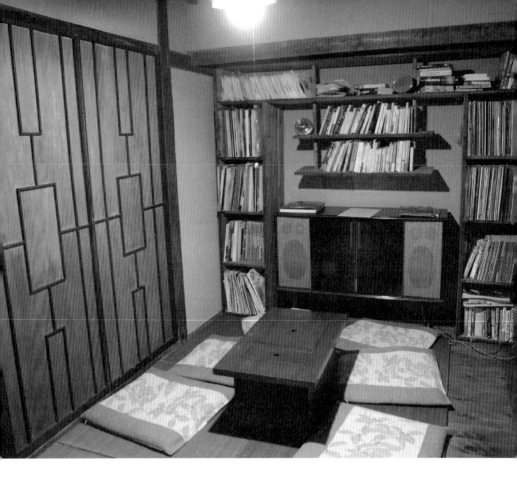

小世界旅社
Small World Guesthouse

是的，那條不太可能是入口的小徑一側，就是小世界旅社的入口。

這是一次很怪、很特別、很愉快的住宿體驗，那趟深秋的京都之旅，在意料之外，我找到了「小世界旅社」，討論這一間 Guesthouse 的文章少之又少，沒有官方網站的訂房系統，需要 Email 訂房後，等待老闆回覆確認，網站上還註明著，訂房成功後，請再電話確認一次，我等了一兩天確認住宿，懷抱著忐忑不安的心情撥了電話，話筒那頭低沉沉的聲音傳來英文的應對，簡單確認與溝通後，完成了這次的訂房，心裡的大石頭也才放下。

揭開小旅宿的神秘面紗

從京都車站到小世界旅社是辛苦的，輾轉坐著巴士，約30分鐘後，在北大路公車站下車，彷彿來到了不是京都的京都，拉著行李走在安靜的小徑中，偶爾擦身而過騎著單車的媽媽、老婆婆緩緩地走過路口，我很像突然間硬闖入京都市民居家日常中一樣，找尋著旅社。

還在狐疑著是否道路過小、錯過路口的時候，一條再小不過、一定會忽略的小路上，一個彷彿從南美洲來到這個地方、帶著一頭超長雷鬼頭長髮的個性派男子，高舉雙手揮了揮，示意我過去。是的，那條不太可能是入口的小徑一側，就是小世界旅社的入口，而雷鬼長髮超過腰際的，正是酷到不行的老闆，這是我跟小世界旅社的初次相遇。

最喜歡的小事物

· 隨性不羈感的老闆出現在小路的那霎那
· 房間看出去就是庭院啊！
· 附近有澡堂真的很滿足

這是一棟會讓人以「小」來形容的民宿，酷酷老闆不多話，以英文與日文 Check in 與簡單介紹後，便隱身到櫃台布簾後面去了，近百歲的老屋子裡，有著這樣酷到爆的男子，櫃台後面擺放著幾台應該是老闆賞玩的復古老相機，基本上民宿沒有什麼限制與規定；長髮到小腿的雷鬼頭老闆、超隱密小徑、名為小世界的旅店，應該出現什麼也不奇怪了吧！

自在隨性的男子漢 Style

　　以一人一晚只要約台幣 600 元（2000 円）的超便宜價錢，我幸運的入住兩人一間的個室房，房間就正對著中間的庭院，即使因為秋天而少了些許綠意，但庭院灑落的日光，讓這座老老的屋子也有了明亮的靈魂。特別的是，我這間個室與隔壁房，只靠著一扇拉門相隔著，對外走廊也是。我想，旅人們入住這兒，要的是一種安心感與隨性感吧！

　　改自 90 多年的老町家，小世界旅社的主人並沒有幫老屋做過多的綴飾，只在既有的屋內裝上旅人們需要的最基本設備，房間內需要明亮就接上簡單燈泡燈，浴室防濕就放上木地板、五金架子，廚房裡簡單廚具與茶具，冰箱裡隨時有著一壺永遠補滿的麥茶，仔細觀察間，處處流露出隨性的應對，這是屬於男子漢經營的 Style，不時髦、不典雅，卻意外的讓人覺得輕鬆極了。

　　房間以榻榻米房、上下床鋪房型為主，老屋隔間總是比較不好，但旅人們也都放低了聲量在交談著，我賴在床鋪上聽著這座老屋在呼吸的聲音，住客走過時地板發出的唧唧聲、拉開房間木門時，老木門微微卡住而有的嘎嘎聲，水落下在磁磚洗手台上水濺的嘩啦啦聲響，空氣中，則有老木屋傳承著近百年來的木芬芳，伴隨一點點若有似無的老屋灰塵的味道，不新穎的房子卻讓人真有種家的感覺。

笑鬧於日常間，這是家的感覺

　　傍晚，我走出小世界旅社，倒有種從家裡走出來的錯覺感，兩、三個老婆婆小小聲音的在某家點心鋪前愉快的購買著菓子，騎著單車的媽媽與後座椅子上小朋友愉快地笑著，剛剛下課的兩個小朋友，揹著日式方正的黑書包，頭戴小帽子、身穿著小短褲，臉紅咚咚的正在往回家的路上走去。夜幕低垂、路燈亮起，暈黃微小的燈光像是大家的守護者。

　　晚餐後，那天入秋的夜晚，涼意已經竄上來，我拉緊了領口，沒想到秋天的京都夜晚已會發冷，聽說附近有著9間澡堂可以選擇，我和夥伴慢慢散步、緩緩感受這氣氛朝澡堂走去，互相推說要去問老闆頭髮到底留幾年？卻誰都不敢，笑著鬧著，這一切彷彿日常的生活樣貌，反成了回台灣後最印象深刻的一段時光。

 自言自語小提醒

・隔音真的比較不好，若不好睡的人請自備耳塞
・真的很原始的老屋，所以冬天較冷
・注意說話音量，要互相尊重喔！

DATA

🏠 京都市北區紫野下鳥田町25-10
📞 075-491-3868
▶️ Check in 13：00～22：00
　 Check out 11：00
💬 日文、英文
🔗 小世界旅社 Small World Guesthouse（FB）
💲 1人2,000円
※ 備註：請email訂房babiru59@hotmail.com，
　 得到回覆後也請致電簡單確認。

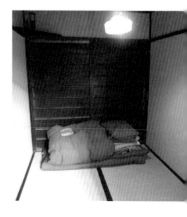

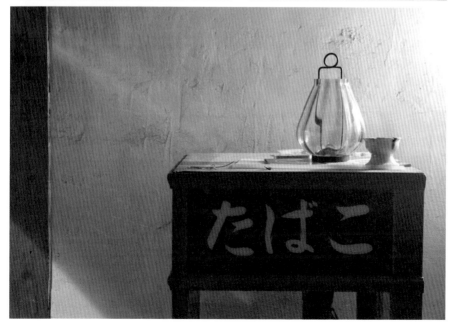

周邊小旅行

 01 京都岡崎 蔦屋書店

去京都蔦屋書店聽合唱團唱歌

　　京都在 2016 年才終於迎來蔦屋書店，用書香及獨韻特色與京都接軌，而蔦屋書店也很不落俗套地遠離了市區，開在「ROHM Theatre Kyoto」劇場的一旁，把京都會館重新打造，用書香繼續綻放。

　　1 樓的書店有著藝術、日本生活、ON JAPAN 等分類，當然能夠與古都接軌的工藝品區也沒讓人失望，來自 22 處代表京都傳統工藝的藝品，簡直就是最佳的京都精品選物店。一旁的星巴克傳來的咖啡香與眼前琳琅滿目的書籍，即使是不盡了解的日文，也讓人心靈滿滿充沛。

　　走逛一圈推開後門，一陣合唱團的歌聲傳入耳裡，正因為在劇場一側，那天蔦屋書店旁，準備要上台的合唱團正在戶外練唱，宏亮的聲音與建築的共鳴讓我們不自覺的駐足、聆聽沉醉，直到最後，我們跟身邊同被吸引而留下來欣賞的外國人，忍不住地一同鼓掌喝采！有音樂、有回響、也有書香的那個午後，覺得好美好美。

DATA

🏠 京都市左京區岡崎最勝寺町13
　　ROHM Theatre Kyoto Park Plaza 1樓
📞 075-754-0008
💻 real.tsite.jp/kyoto-okazaki/

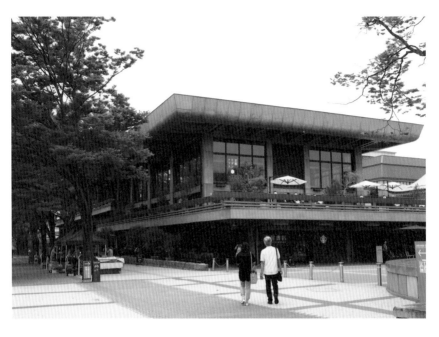

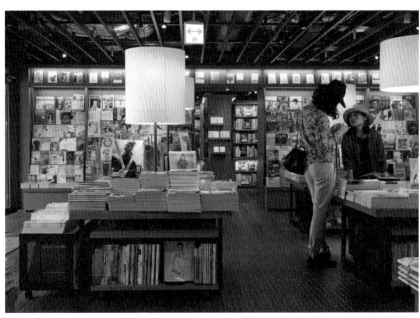

02 齋造酢店

買到連京都人都可能買不到的醋醬

因為京都朋友送了一罐吃飯時常常沾的「ぽん酢」，自此之後成了來到京都一定要特別走過去買上一罐才甘願的「家庭常備佐料」，而透過京都友人解釋才知道，這間酢店生產的ぽん酢，有時候甚至連京都人都會買不到呢！

ぽん酢是日本媽媽料理時的萬用調味料，有著檸檬、萊姆、柚子酸氣等氣味，除了料理使用外，日本人也拿來當作無所不沾的調味料。而隱藏在京都小巷子內的這間店，從江戶時代開始製作，已有 200 多年歷史的「齋造酢店」，就是一絕。在舊時擔任伊勢神宮神主而得到了「齋」這個名號與有著花菱圖案的家徽，把這個當成主力商品，且將經典的那款ぽん酢命名為「花菱味ぽん酢」。

仍然遵從古法的釀造，每日只生產少少的產品，因此絕大部分都已經被鄰近的高級壽司店預訂光，如果一般人要購買，有時候還要靠運氣，卻不一定買得到呢！而我們有幸獲得的那瓶，在家裡涮煮火鍋後，將清爽的蔬菜與肉沾醬品味，濃郁的酢香氣縈繞在嘴裡，伴隨著酸與甜的滋味在嘴巴內漫開，驚豔現場每個人的味蕾。

DATA

🏠 京都市中京區六角西洞院西入ル（本店）
📞 06-4398-1510
💻 www.hanabishiponzu.com

03 伊右衛門沙龍京都

晨型人的幸福時光

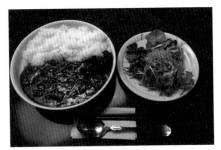

　日本綠茶品牌伊右衛門的再進化，把早餐與茶融合成早晨最美的時光。這間伊右衛門沙龍京都（伊右衛門サロン京都）是京都旅人口耳相傳間，至少一定要造訪一次的氣氛店家，從早上 8 點就開始營業，方便不知道要去哪兒吃早餐的人們。

　早上的店內已經有許多慕名而來的人，大家殷殷期盼著就是豐盛的早餐，主要以提供整套的日式早餐套餐為主，隨著季節而更換主食種類的魚料理套餐是最受歡迎的，小巧碟盤裡裝著炙烤到剛剛好的魚片，搭配上簡單的沙拉、味噌湯與煮的 Q 彈剔透的白飯，這就是一天滿滿活力的泉源。

　當然，店內也沒忘記是茶店的本業，因此提供抹茶、綠茶、抹茶拿鐵等茶品，如果還有時間，當然可以點上「現煮綠茶」，看著服務生在面前，輕柔優雅的泡茶、濾茶，再悉心呈上，滿滿地京都優雅，就從早晨時光展開。

DATA

京都市中京區三条通烏丸西

入御倉町80番地 千總ビル1樓

075-222-1500

iyemonsalon.jp

04 丸久小山園 西洞院店

令人難忘的高雅茶香

　　住過「庵 Iori」的人，真的很難不被裡頭櫃子內的茶品所吸引，那款包裝為淡綠色、煮出來茶香縈繞與不澀口的煎茶，讓人久久難忘，而這個會引人入高雅芬芳境界的茶，就是「丸久小山園」。

　　來自於宇治，在京都也設立了直營店鋪；但這間 300 多年來以低調與樸質為理念的茶品牌，卻是一直傳承到第五代開始販售茶葉，才逐漸地打開知名度。可從他們設計的茶包包裝看得出端倪，沒有華麗誇耀的設計，走的是清爽質感的色調，就連在京都開設的茶房也都選在遠離鬧區的地點。

　　店內可以找到茶品、各式包裝的茶種類，甚至以抹茶做成的菓子與餅乾等也都是人氣商品。而出現在 Iori 町家內的袋裝煎茶、焙茶更是人氣商品，甚至已經成為許多京都五星級飯店內提供茶品的不二選擇，也足以證明，這個在 30 年內，於日本全國品茶評論會農林水產大臣獎，獲獎過 21 次第一名品牌的好名聲，絕非浪得虛名。

DATA

🏠 京都市中京區西洞院通御池下ル西側
📞 075-223-0909
💻 www.marukyu-koyamaen.co.jp

05 源光庵

明明只是兩扇窗，卻使人紅了眼眶

那一天，庭院還是新綠的顏色，我們在源光庵的圓窗與方窗之前，坐了好久好久。隱匿在偏僻的京都市，若不是特別前往是不會到達的地方，叢叢樹林裡間的一座寺院，要讓世俗的人去思考，一般的世界觀以及頓悟者的世界觀究竟有什麼不同？

答案，就在寺內那兩扇對著同一座庭院、一圓一方的窗子內，方形窗稱之為「迷惘之窗」、圓型則是「頓悟之窗」，寺方要參拜者靜靜地坐著，無限圓循環之間、無限方形囚困之間，自己找自己內心的答案。

秋天時，窗外的庭院會是耀眼的火紅秋色，屆時也會遊客如織，而在新綠時前往，則能靜靜享受一片安靜。樹影搖曳，微風吹動，我頓悟、我迷惘，明明只有兩扇窗，卻讓人忍不住紅了眼眶。

DATA

🏠 京都市北區鷹峯北鷹峯町47
📞 075-492-1858

左京區の探訪小趣事

跳一次鴨川上石烏龜，與京都再結緣一次

悠悠晃過京都，鴨川是京都風景裡一章美麗的詩篇，從這岸到那頭，河的兩岸最能夠看到所謂的「京都日常」，騎單車的孩子放學後開心地笑著、居民們緩緩地散步在河岸邊，許多藝術大學的學生就這麼在川岸一坐好幾個小時，用畫筆勾勒鴨川的尋常風景，有河流過的城市，真的造就很美好的景象呢！

除了到鴨川旁的咖啡館、夏日川床之外，其實我們也很喜歡去跳跳鴨川上最有名的「飛石」、或也可以稱為「跳烏龜」。

這由大大小小石頭排列而成，可以從這岸跳到對岸通行的設計，有些是烏龜造型、有的則是先斗町象徵圖案的千鳥造型，更有三角形、菱形、方形等形狀，整條鴨川上有 5 處可以跳烏龜的地方，最有名氣的，就是在下鴨神社下方的兩河匯流處，上游的高野川和賀茂川自出町柳這邊合流後，就被稱之為「鴨川」並貫穿著京都的心臟地區，在匯流處的跳石頭幾乎一年到頭都可以瞧見開心的

人們到這邊跳一跳。聽京都朋友說，這是一個傳說，如果從這岸到那岸，慢慢跳過一個一個石頭後，就可以除去一年霉氣，擁有一整年的好運氣！

而那年夏天的午後，我們在鴨川跳烏龜，跳著跳著，在河中央的烏龜石上坐了下來，跳完熱呼呼的身體最適合脫去鞋子讓腳沁泡河水中，感受夏日微風伴隨快下山的和煦陽光，橋墩上來來往往車子還在穿梭，河兩畔的人們也緩緩地步行著，順著烏龜石的身體弧度躺下，藍天與雲緩緩流動著。

然後，我就睡著了……

向街角的閣樓藝術家道別
── KADOYA 工坊

坐了好久好久的車，好不容易到了左京區。「KADOYA 工坊」在住宅區的轉角，若不是特地為了它而來，這兒絕對是逛街不會經過的地方。

我下了車，福本 Rumi 站在屋前等著我的到來。她身形削瘦，穿了一件飄逸的長衫，初見面我就覺得她好眼熟，仔細在腦海裡尋找熟悉的畫面，才發現原來她好像電影《等一個人咖啡》裡頭的阿不思，非常非常像，那種彷彿與世隔絕的存在感，如此淡然卻又明朗。

福本 Rumi 微微笑，什麼歡迎語也沒說，帶我到屋子裡。很簡單的日式房間，1 樓有暖桌的客廳空間、幾乎僅能容下一人的小廚房。2 樓以下是房間，大約 2 至 3 間吧。房間裡簡單無比，幾乎什麼裝飾也沒有。不可思議的是，這兒這麼偏僻遙遠，房間卻經常滿房。

那日是初秋，京都的偏郊市區很冷。她邀我在暖桌坐下，倒了一杯熱騰騰的焙茶給我，我縮在桌子裡看茶煙漂浮在杯上。福本 Rumi 安靜的跪坐在一旁，不發一語。倒是她身邊的友人發話了，一名來自大

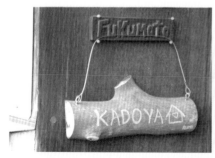

陸的女孩,她自我介紹因為愛上這裡的空間,所以跑來幫忙打掃。福本 Rumi 則笑笑的點點頭。

她畢業於藝術大學,但是因為受夠了「藝術家」這三個字而決定叛逃。曾經當過宅急便售貨員,但骨子底的藝術性格無從發揮,於是在京都到處尋找可以當工作室的空間,她尋覓了好些時間,終於在這裡租起一間半的房子。一間當作一般住間和客房使用,另外靠馬路的半個轉角空間當作工作室,裡頭全是她的雕塑作品。

福本 Rumi 說話很慢,語序也挺自得其樂。我一邊聽,一邊把她對於自己的介紹兜起來。「我以前食量很大,冬天一餐要吃 8 碗飯。」什麼?8 碗飯?我睜大眼睛看著她,不知道從哪拋出的話語,倒是把我搞得笑了出來,「你說是一般碗的那種大小嗎?」、「對啊!滿滿的 8 碗飯喔。」她又點點頭,非常有自信的說,彷彿這也是重要的自我介紹之一。

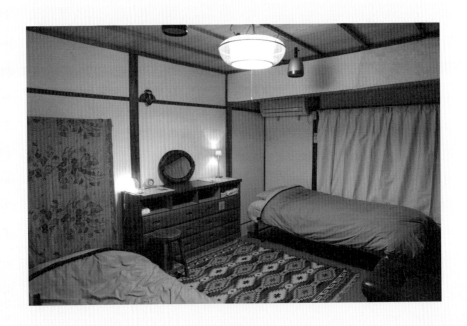

　　KADOYA 工坊的主屋屋齡大約只有 60 多歲，比起京都市很多動
輒百歲以上的老屋子，根本算是年輕得很。但當我走進那半間房的工
作室時，才知道為何這麼簡單的空間，會吸引旅客不辭千里而來。

　　「Johnny 先生，可以下來一下嗎？」一進入工作室，福本 Rumi
就對工作室的天花板大聲詢問，隨即一個長滿大鬍子的老外，從閣樓
裡探頭出來。「啊！有人來拜訪是嗎？我馬上下來。」他爬下木梯，
笑嘻嘻的跟我說，隨便參觀，上頭很特別喔，就踩著木屐走了。

　　我沿著木梯爬上閣樓，這個還保存屋頂斜狀的空間，只能容納一
人的起居。中間擺了一張床舖，前後左右全都是書，床舖的一端是張
小男孩的相片，「那是我在尼泊爾拍的。」福本 Rumi 也順著梯子爬了
上來，看見我在看那張照片，向我介紹。

好美好美的閣樓，上頭除了書、一幅畫跟床，幾乎什麼也沒有，但坐在裡頭，卻有一種奇妙的安全感。「我自己曾經在閣樓住了三個月，上廁所什麼都很不方便。」不方便為什麼還想住這裡呢？「我也不知道，這裡有一種奇怪的魅力。」她語畢，我忍不住點了點頭，彷彿什麼都沒有的空間，有一種住在山窟洞穴的隱居感，滿室的木頭香味，若我能住下，也肯定不搬了。

　　我與福本 Rumi 坐在閣頭內許久，沒什麼特別的事情聊，卻也比手畫腳談了半天。我問了關於她的理想和未來，她說工作室不穩定，作品賣不太出去，所以才開始做出租房間的。至於未來要如何呢？「我也不知道，可能有一天把這裡收了，我再找地方生活吧！」她淡淡地微笑。

　　結束那次拜訪後沒多久，KADOYA 工坊果然結束營業了。我在網站上看見福本 Rumi 寫下跟大家告別的話語，沒說何年何月會再相見，但我知道，若有一天我在街頭遇見她或者她的作品，我一定認得出來。

不想遺忘的角落，那間有路易十五鏡子的骨董旅店 ——麵包與馬戲團旅店

第一次在網路上發現麵包與馬戲團旅店（Pan and Circus），我興奮的驚叫起來。那是一張牆上刷了青藍色油漆的室內空間，凌亂沙發上披著中南美洲迷幻色彩的布巾，牆上沒什麼章法地掛了幾幅人頭像畫作，很有墨西哥畫家「芙烈達・卡蘿」的不羈氣息。照片裡還有幾張老椅子、老桌子，拼拼湊湊就成了全部。

那個奇怪的空間還為自己起了個「麵包與馬戲團」的名字。可是網站裡看不見大象，也沒有小丑，只是一種特異獨行的氣氛，有點像古怪小丑的姿態。這種怪旅店深深勾起了我的好奇，在京都這樣幾乎是井然有序的城市裡，莫非也藏有一間嬉皮的老宅旅店？

某一個出差前的空檔假日，我在市區一隅找到這間旅店，不起眼的兩層樓屋子，門口放著法國士兵的手繪人形立牌。我探頭看向裡面，忍不住在心裡驚嘆「這都什麼樣的裝潢啊？」門縫裡流淌出小小聲地爵士樂，屋子沒開燈，但看得出裡頭全都是骨董家具。

推門入店，屋裡沒人，我用日文向屋裡喊了一聲：「不好意思唷！」腳步聲喀拉喀拉的踩著老房子的階梯下來了，「哎呀！不好意思！歡迎歡迎！」年輕男孩在牆上摸了一把，屋裡燈亮了，黃光讓整屋子頓時間產生一種金碧輝煌的錯覺。法式的骨董家具塞滿整個空間，擺設沒什麼章法，狂妄的氣勢中卻帶著優雅質感。

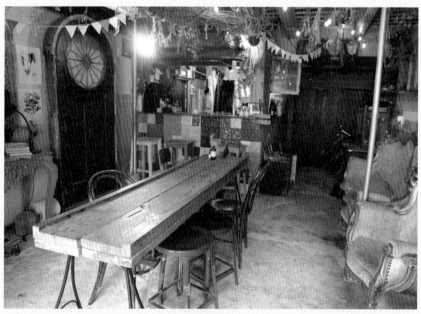

老屋子配上骨董家具，從空氣裡可以聞到一種經過漫長時間腐朽的隱隱霉味；我坐在椅子上時，順著光線還能看見空氣裡揚起的細細塵埃。這可能是細微處的缺點，但在這屋裡卻顯得理所當然。

年輕男孩是店長 Toshi，他揚手向我們介紹，牆上這塊鏡子很不起眼吧？其實這是路易十五照過的鏡子喔！他語調微微上揚，尾音高昂的說著，這古物根本價值不斐，由兩名年輕老闆特別從法國運到日本來。很罕見的老鏡，鏡子上還帶有細細波紋，這果然也是手工作品。

Toshi一邊介紹，旅店名字叫做「麵包與馬戲團」，其實是起源於古羅馬的鬥士鬥獸場，古時代的生活艱困，加上鬥獸過程血腥，當時人們認為「只有麵包與馬戲團，才能帶來快樂」。儘管如今時代汰換，但傳達快樂的心情不變。我聽完點點頭，也難怪，這住宿一晚的價格只要3000円，卻能換得跟一室骨董家具過夜的機會，還有比這更令人覺得不可思議的嗎？

入住那夜，是個奇怪又迷離，宛如穿越時空的夜晚。屋子裡的爵士樂悠悠響著，我睡在初次於網站上看見照片便驚嘆的2樓空間旁側。木頭打造的上下鋪，睡起來好扎實穩妥，我裹著厚厚的羽毛毯子，在音樂聲裡意識浮浮沉沉。那一夜，是讓人難忘的記憶。

回國不久，收到了麵包與馬戲團旅店歇業的消息。聽說老闆們在大阪尋覓了新的空間，也開了間新的旅店，骨董家具和那幅大鏡子也都移往那兒，京都的奇異旅店成了回憶。後來我又去了京都幾趟，經過那間曾經奇幻的老宅，裡頭已經空空蕩蕩。我很想念那間與老宅結合的法式骨董小旅店，與那個致力要帶給旅客歡笑的美好空間。

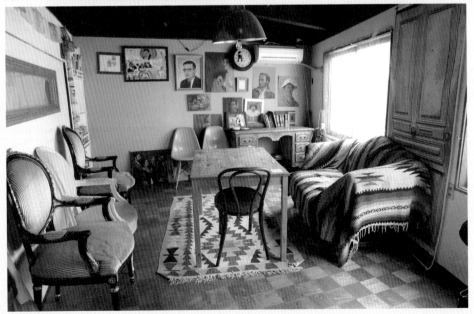

暢玩在台灣

台北週末小旅行
52 條路線，讓你週週遊出好心情

作者：許恩婷、黃品棻、邱恆安／攝影：楊志雄

定價：320元

台北這麼大，週末去哪裡？一次收錄52條輕旅行路線，揭露275個魅力景點！自然人文、浪漫文青、玩樂童趣、休閒踏青、懷舊古蹟，5大主題，帶你體驗玩不膩的大台北！

YouBike遊台北
大台北15區 × 58個站 × 220個特色景點

作者：許恩婷／攝影：楊志雄

定價：420元

遊台北，騎YouBike最新潮！赤峰街逛文創小店、新莊廟街品美食，寧夏夜市裡湊熱鬧……還有隱藏版景點及推薦路線，約上好友，踩上踏板，以時速20公里的慢騎，漫遊於台北。

台中・城市輕旅行
文創 × 美食 × 品味一網打盡

作者：林麗娟／攝影：陳招宗

定價：340元

太陽餅、逢甲夜市、一中街、新社花海之外，台中還有更多更多好玩、好吃、好看的！咖啡職人的本土咖啡、喝茶也可以很新潮、澳洲人為台灣親手打造的超美味肉腸……從上個世代的華麗，到今日的多姿多采！台中，和你想的不一樣！

高雄美好小旅行
在地美食 × 文創新星 × 懷舊古蹟

作者：江明麗／攝影：盧大中

定價：350元

6大主題規畫×64處專屬高雄的海派浪漫，體驗南台灣溫暖人情，享受港都的燦爛陽光！老眷村、舊城門VS.新興文創園區……別再說它是文化沙漠，高雄比你想的更好玩！準備出發，來認識不一樣的高雄吧！

漫遊在日本

跳上新幹線，這樣玩日本才對
25 個城市與 60 個便當的味蕾旅行

作者：朱尚懌（Sunny）／攝影：熊明德（大麥可）

定價：298元

2 個人、25 個城市、60 個鐵道便當，促成一趟日本鐵道便當之旅。他們用台灣人的角度，從最北邊的東北新幹線，到最南邊的九州新幹線，帶回日本鐵道便當滿滿的幸福味道，就等你來品嘗。

女孩們的東京漫步地圖

作者：沈星曨

定價：240元

在東京街巷，尋訪內行人才知道的50處風格店鋪。感受不同的生活溫度，文具與器皿、雜貨與書、美食咖啡……旅行，可以很日常，用很日常的心，去旅行！邀你一同踏上這趟東京文創之旅。

東京・裏風景 深旅行
19 條私旅路線，218 個風格小店，大滿足的旅程！！

作者：羅恩靜、李荷娜／譯者：韓曉臻

定價：380元

2個在東京工作的女生，以不同於日本當地人的觀點，帶著讀者遊逛個性十足、充滿魅力的東京。19條私旅路線，218個風格小店，不論是書店、咖啡館、雜貨鋪……總有令人會心一笑的小驚喜，讓你忍不住讚嘆道：「啊！這就是東京！」

100 家東京甜點店朝聖之旅
漫遊東京的甜點地圖

作者：Daruma

定價：420

「去東京，不吃甜點就太可惜了！」本書蒐羅在日本東京的100家甜點專賣店，Daruma帶你嘗遍東京的100家特搜甜點店，帶你走遍大街小巷的老鋪新店，品嘗甜點，拜訪職人，體驗不一樣的朝聖之旅！

旅行全世界

巴黎甜點師Ying的私房尋味
甜點咖啡、潮流美食，
推薦給巴黎初心者的 16 條最佳散步路線

作者：Ying C.

定價：380元

讓出身廚藝名校Ferrandi的專業甜點師Ying，為你嚐上一匙私藏的巴黎滋味，一起探索真正的花都食尚，發現這座城市對味與美的不懈追求。16條路線貫串78家美食家必訪好店，以及到巴黎之前不可不知的經驗談，一次告訴你！

闖進別人家的廚房
市場採買 × 私房食譜 橫跨歐美 6 大國家找家鄉味

作者：梁以青

定價：395元

一趟回歸原點的旅程，卻意外闖進了別人家的廚房，從美洲一路到歐洲，開啟了一場舌尖上的冒險之旅。30道各國在地私房菜，媽媽或主廚的口袋料理，作者教你怎麼做，以及Long Stay市集，哪裡買最道地？大方傳授一個人旅行的省錢撇步！

倫敦地鐵購物遊
5 大區人氣商圈 × 300 家精選好店，
時尚達人帶你走跳倫敦

作者：蔡志良

定價：450元

究竟什麼是英倫時尚？又該如何抓住折扣良機？讓倫敦旅遊達人告訴你！從時尚精品、街巷美食到創意小店，精選300家特色好店，跟他一起乘著地鐵，在時尚之都尋寶，買精品、吃美食、逛趣味市集，感受最時髦、最典雅的倫敦！

我去安地斯山一下
謝忻的南美洲之旅

作者：謝忻

定價：390元

闖蕩演藝圈十多年，忙碌的謝忻決定要讓自己放一次大假！以最節省的方式，展開長達20天的南美洲自助行。謝忻用自己獨特的視角，一點一滴，寫下了途中所見，細膩的觀察、溫暖的人情關懷，為讀者勾勒出不一樣的南美風貌。

姊妹揪團瘋首爾

美妝保養 ✕ 時尚購物 ✕ 浪漫追星 ✕ 道地美食，
一起去首爾當韓妞

作者：顏安娜

定價：360元

百萬人氣部落格主安娜帶路，讓你一手掌握韓妞最愛的魅力景點！系統性整理美妝保養品牌、結合韓巢地圖，掃描QR code輕鬆就到、分區導覽，蒐羅各地超過250個人氣景點、五天四夜追韓劇，懶人包行程滿足你的追星需求！

姊妹揪團瘋釜山

地鐵暢遊 ✕ 道地美食 ✕ 購物攻略 ✕ 打卡聖地，
延伸暢遊新興旅遊勝地大邱

作者：顏安娜、高小琪

定價：360元

繼《姊妹揪團瘋首爾》好評，再推新作，為女孩打造，帶你玩出最精采的釜山！結合韓巢地圖，掃描QR code輕鬆達到目的地，路痴再也不用怕；熱門美食附上中韓對照，不懂韓文也能吃透透，開心玩遍釜山與大邱！

搖滾吧！環遊世界

作者：Hance & Mengo

定價：320元

環遊世界對你而言，是否就像天方夜譚？跟著Hance & Mengo橫跨亞、歐、非、美4大洲，展開365天的環球蜜月之旅！漫遊超過20國、50座城鎮，用最貼近在地生活的方式，展現最真的自我，找尋最真的感動！

翻轉旅程──不一樣的世界遺產之旅

作者：馬繼康

定價：370元

你是否曾在熱氣球上俯瞰卡帕多奇亞的縱橫溝壑，卻不知道它的地底下，埋藏著另一片風景？跟著旅遊達人馬繼康，深度探訪各地世界遺產，讓他用最溫柔善解的旅行思維，翻轉你對世界遺產的過往印象，更翻轉你的人生旅程！

千元入住京都老屋民宿

http://www.ju-zi.com.tw

友直 友諒 友多聞

作　　者	陳淑玲、游琁如
編　　輯	吳嘉芬
校　　對	吳嘉芬、林憶欣、徐詩淵
美術設計	曹文甄

發 行 人	程顯灝
總 編 輯	呂增娣
主　　編	翁瑞祐、徐詩淵
資深編輯	鄭婷尹
編　　輯	吳嘉芬、林憶欣
美術主編	劉錦堂
美術編輯	曹文甄
行銷總監	呂增慧
資深行銷	謝儀方
行銷企劃	李　昀

發 行 部	侯莉莉
財 務 部	許麗娟、陳美齡
印　　務	許丁財
出 版 者	四塊玉文創有限公司

總 代 理	三友圖書有限公司
地　　址	106 台北市安和路 2 段 213 號 4 樓
電　　話	(02) 2377-4155
傳　　真	(02) 2377-4355
E－mail	service@sanyau.com.tw
郵政劃撥	05844889 三友圖書有限公司

總 經 銷	大和書報圖書股份有限公司
地　　址	新北市新莊區五工五路 2 號
電　　話	(02) 8990-2588
傳　　真	(02) 2299-7900

製版印刷	卡樂彩色印刷製版有限公司
初　　版	2018 年 02 月
定　　價	新台幣 320 元
I S B N	978-986-95765-4-3（平裝）

本書感謝京都觀光會議局、J&T CONTENTS 協助。

國家圖書館出版品預行編目 (CIP) 資料

京町家住一晚：千元入住京都老屋民宿 / 陳淑玲，
游琁如著 . -- 初版 . -- 臺北市：四塊玉文創，
2018.02
　面；　公分
ISBN 978-986-95765-4-3(平裝)

1. 民宿 2. 日本京都市

992.6231　　　　　　　　　　107000501

地址： 　　　縣/市　　　鄉/鎮/市/區　　　路/街

　　　段　　巷　　弄　　號　　樓

三友圖書有限公司　收
SANYAU PUBLISHING CO., LTD.

106　台北市安和路2段213號4樓

三友圖書
讀書俱樂部

購買《京町家住一晚：千元入住京都老屋民宿》
的讀者有福啦，只要詳細填寫背面問券，並寄回
三友圖書，即有機會獲得精美好禮！

「Bon voyage旅行輕巧帆布手提袋」
市價390元

共**3**名

活動期限
至2018年4月9日止
詳情請見回函內容

四塊玉文創╳橘子文化╳食為天文創╳旗林文化
http://www.ju-zi.com.tw
https://www.facebook.com/comehomelife

親愛的讀者：
感謝您購買《京町家住一晚：千元入住京都老屋民宿》一書，為回饋您對本書的支持與愛護，只要填妥本回函，並於 2018 年 4 月 9 日前寄回本社（以郵戳為憑），參加抽獎活動，即有機會獲得「Bon voyage 旅行輕巧帆布手提袋」（共 3 名）。

姓名＿＿＿＿＿＿＿＿＿＿＿＿　出生年月日＿＿＿＿＿＿＿＿
電話＿＿＿＿＿＿＿＿＿＿＿＿　E-mail＿＿＿＿＿＿＿＿＿＿
通訊地址＿＿＿＿＿＿＿＿＿＿＿＿＿＿＿＿＿＿＿＿＿＿＿＿
臉書帳號＿＿＿＿＿＿＿＿＿＿＿＿＿＿＿＿＿＿＿＿＿＿＿＿
部落格名稱＿＿＿＿＿＿＿＿＿＿＿＿＿＿＿＿＿＿＿＿＿＿＿

1 年齡
□ 18 歲以下　　□ 19 歲～ 25 歲　　□ 26 歲～ 35 歲　　□ 36 歲～ 45 歲　　□ 46 歲～ 55 歲
□ 56 歲～ 65 歲　　□ 66 歲～ 75 歲　　□ 76 歲～ 85 歲　　□ 86 歲以上

2 職業
□軍公教 □工 □商 □自由業 □服務業 □農林漁牧業 □家管 □學生
□其他＿＿＿＿＿＿＿＿＿＿

3 您從何處購得本書？
□博客來　□金石堂網書　□讀冊　□誠品網書　□其他＿＿＿＿＿＿＿
□實體書店

4 您從何處得知本書？
□博客來　□金石堂網書　□讀冊　□誠品網書　□其他＿＿＿＿＿
□實體書店＿＿＿＿＿＿＿＿＿　　□ FB（三友圖書 - 微胖男女編輯社）＿＿＿
□好好刊（雙月刊）　□朋友推薦　□廣播媒體

5 您購買本書的因素有哪些？（可複選）
□作者 □內容 □圖片 □版面編排 □其他＿＿＿＿＿

6 您覺得本書的封面設計如何？
□非常滿意 □滿意 □普通 □很差 □其他＿＿＿＿＿

7 非常感謝您購買此書，您還對哪些主題有興趣？（可複選）
□中西食譜 □點心烘焙 □飲品類 □旅遊 □養生保健 □瘦身美妝 □手作 □寵物
□商業理財 □心靈療癒 □小說 □其他＿＿＿＿＿

8 您每個月的購書預算為多少金額？
□ 1,000 元以下　　□ 1,001 ～ 2,000 元 □ 2,001 ～ 3,000 元 □ 3,001 ～ 4,000 元
□ 4,001 ～ 5,000 元 □ 5,001 元以上

9 若出版的書籍搭配贈品活動，您比較喜歡哪一類型的贈品？（可選 2 種）
□食品調味類　　□鍋具類 □家電用品類　　□書籍類 □生活用品類　　□ DIY 手作類
□交通票券類　　□展演活動票券類　□其他＿＿＿＿＿

10 您認為本書尚需改進之處？以及對我們的意見？

感謝您的填寫，
您寶貴的建議是我們進步的動力！

本回函得獎名單公布相關資訊
得獎名單抽出日期：2018年4月27日，得獎名單公布於：
臉書「三友圖書-微胖男女編輯社」：
https://www.facebook.com/comehomelife/
痞客邦「三友圖書-微胖男女編輯社」：
http://sanyau888.pixnet.net/blog

きょうまちや

きょうまちや